互動表現就從手腳開始

魅惑 BL 動漫繪製

玄光社 編

暢銷回饋版

[
讓 BL 繪製更加增色的必備一冊！
本書的插畫是由現任遊戲插圖設計師╳漫畫家所繪製，
刊載了共計 *200* 張以上豐富的肢體糾纏插畫&
所有肢體糾纏表現的繪製重點！
]

博碩文化

前言

　　繪製BL作品的時候，男性伴侶之間的肢體糾纏，是否讓你感到困惑？正因為那樣的肢體糾纏不常看見，導致在不知道該怎麼樣繪製才好而作罷，或是會不自覺得畫成女性化的構圖……。

　　表現男性細微動作的時候，必須具備的就是細膩的肢體描繪。可是，一旦該構圖沒有掌握到身體的動作，整體的動作就會顯得笨拙，瞬間破壞掉場景中原有的氛圍。

　　這是一本把焦點放在男性伴侶之間的糾纏動作，透過200張以上的插畫來介紹手腳的動作，並幫助讀者學習到男性多種肢體糾纏方法的書籍。

　　透過謹慎地深入描繪細微的部分，可以讓插畫變得更細膩、端麗且嬌艷。為了繪製出更具有魅力的BL作品，請務必活用本書。

本書的閱讀方式

STEP 1

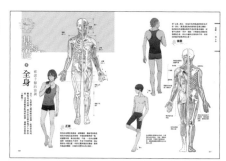

透過從第6頁至第15頁所介紹的「基礎」，學習人體的製作，諸如手腳的協調、關節的活動方法、肌肉的伸展方法等。學會這些，接著就來準備繪製優雅的肢體吧！

STEP 2

第17頁之後將開始介紹各種情境的肢體糾纏表現。在「Check Point」頁面中介紹從插畫案例學習到的手腳繪製方法。進一步學習插畫整體的上色方法、其他角度的手腳糾纏方法，開始嘗試描繪吧！

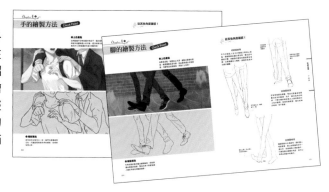

STEP 3

在「Variation」頁面中介紹了許多依循情境的肢體糾纏。插畫裡全部註解重點。利用文字和圖畫仔細傳達繪製方法。現在就來學習各種不同的手腳糾纏方法吧！

STEP 4

一個情境學習完之後，接著學習另一個情境的肢體糾纏吧！隨著順序學習下去，糾纏方法逐漸變得複雜，而插畫中的兩人關係也變得日益複雜……！？

Contents

前言 ·· 002

本書的閱讀方式 ······································· 003

$\mathcal{B}asic$ 基礎 ··· 006

　全身 —— 確認手腳的協調 —— ················· 006

　肩膀與手臂 —— 確認關節的軌道 —— ········· 008

　手 —— 確認細微關節的動作 —— ··············· 010

　腳 —— 確認優美的肌肉曲線 —— ··············· 012

　腳尖 —— 確認纖細的關節動作 —— ············· 014

$Chapter1$ 肢體碰觸 ······························· 017

　問候 ··· 018
　　手　Check Point ／ Variation　　腳　Check Point ／ Variation

　談心 ··· 028
　　手　Check Point ／ Variation　　腳　Check Point ／ Variation

　運動 ··· 038
　　手　Check Point ／ Variation　　腳　Check Point ／ Variation

　用餐 ··· 048
　　手　Check Point ／ Variation　　腳　Check Point ／ Variation

Chapter 2 交疊糾纏 ⋯⋯⋯⋯⋯⋯⋯⋯⋯⋯ 059

接觸 ⋯⋯⋯⋯⋯⋯⋯⋯⋯⋯⋯⋯⋯⋯⋯⋯ 060
　手　Check Point／Variation　　腳　Check Point／Variation

○咚 ⋯⋯⋯⋯⋯⋯⋯⋯⋯⋯⋯⋯⋯⋯⋯⋯ 070
　手　Check Point／Variation　　腳　Check Point／Variation

戶外約會 ⋯⋯⋯⋯⋯⋯⋯⋯⋯⋯⋯⋯⋯⋯ 080
　手　Check Point／Variation　　腳　Check Point／Variation

室內約會 ⋯⋯⋯⋯⋯⋯⋯⋯⋯⋯⋯⋯⋯⋯ 090
　手　Check Point／Variation　　腳　Check Point／Variation

Chapter 3 親密纏綿 ⋯⋯⋯⋯⋯⋯⋯⋯⋯⋯ 101

爭吵 ⋯⋯⋯⋯⋯⋯⋯⋯⋯⋯⋯⋯⋯⋯⋯⋯ 102
　手　Check Point／Variation　　腳　Check Point／Variation

擁抱 ⋯⋯⋯⋯⋯⋯⋯⋯⋯⋯⋯⋯⋯⋯⋯⋯ 112
　手　Check Point／Variation　　腳　Check Point／Variation

性交 ⋯⋯⋯⋯⋯⋯⋯⋯⋯⋯⋯⋯⋯⋯⋯⋯ 122
　手　Check Point／Variation　　腳　Check Point／Variation

臂枕 ⋯⋯⋯⋯⋯⋯⋯⋯⋯⋯⋯⋯⋯⋯⋯⋯ 132
　手　Check Point／Variation　　腳　Check Point／Variation

Column 1 ── 手腳小配件的繪製方法 ⋯⋯⋯⋯⋯⋯⋯ 016
　　　　2 ── 毛茸茸手腳的繪製方法 ⋯⋯⋯⋯⋯⋯⋯ 058
　　　　3 ── 粗壯手腳的繪製方法 ⋯⋯⋯⋯⋯⋯⋯⋯ 100
　　　　4 ── 纖細手腳的繪製方法 ⋯⋯⋯⋯⋯⋯⋯⋯ 142

插畫家介紹 ⋯⋯⋯⋯⋯⋯⋯⋯⋯⋯⋯⋯⋯⋯⋯⋯ 143

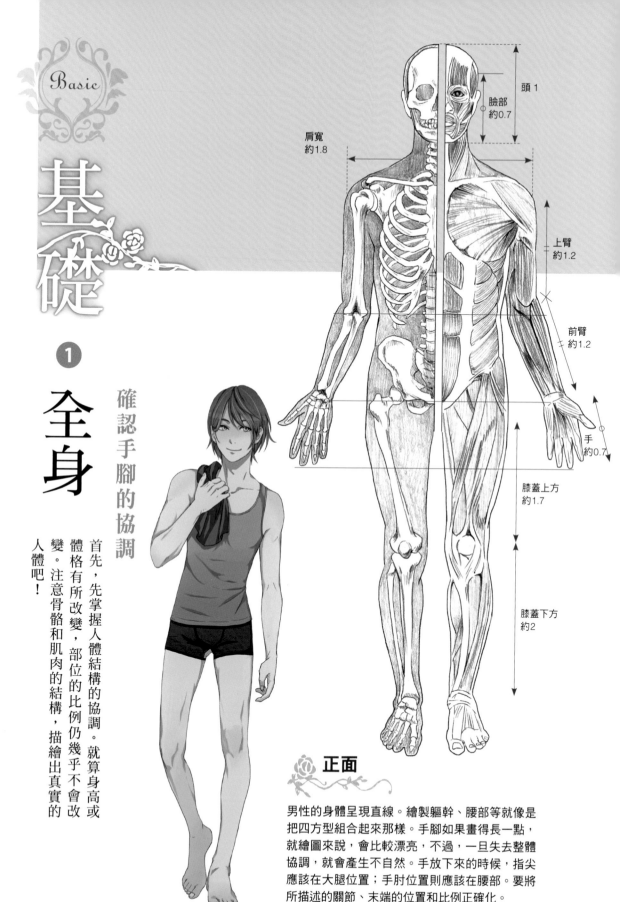

基礎

① 全身

確認手腳的協調

首先，先掌握人體結構的協調。就算身高或體格有所改變，部位的比例仍幾乎不會改變。注意骨骼和肌肉的結構，描繪出真實的人體吧！

頭 1
臉部 約0.7
肩寬 約1.8
上臂 約1.2
前臂 約1.2
手 約0.7
膝蓋上方 約1.7
膝蓋下方 約2

🌹 正面

男性的身體呈現直線。繪製軀幹、腰部等就像是把四方型組合起來那樣。手腳如果畫得長一點，就繪圖來說，會比較漂亮，不過，一旦失去整體協調，就會產生不自然。手放下來的時候，指尖應該在大腿位置；手肘位置則應該在腰部。要將所描述的關節、末端的位置和比例正確化。

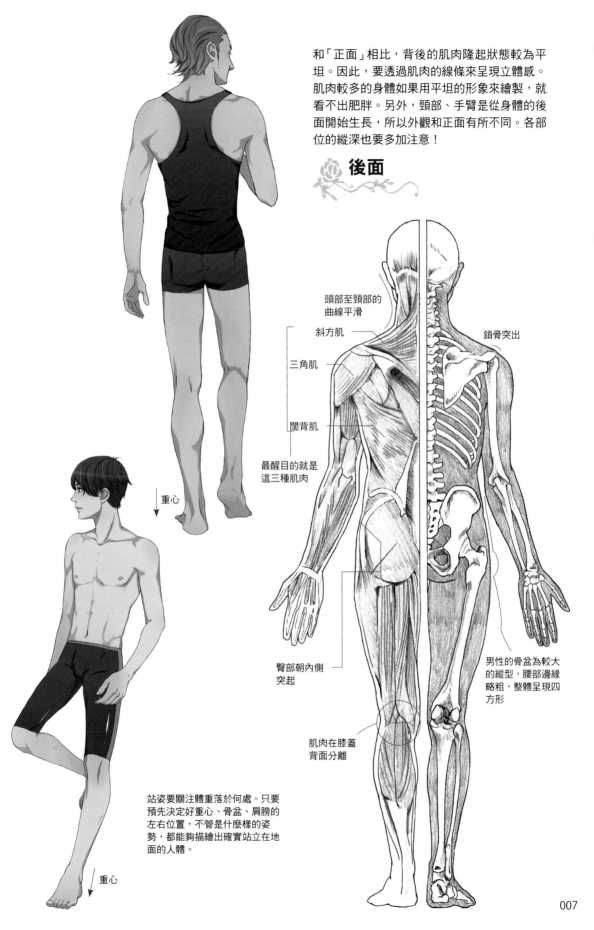

和「正面」相比，背後的肌肉隆起狀態較為平坦。因此，要透過肌肉的線條來呈現立體感。肌肉較多的身體如果用平坦的形象來繪製，就看不出肥胖。另外，頸部、手臂是從身體的後面開始生長，所以外觀和正面有所不同。各部位的縱深也要多加注意！

後面

頭部至頸部的曲線平滑

斜方肌

三角肌

闊背肌

最醒目的就是這三種肌肉

鎖骨突出

臀部朝內側突起

肌肉在膝蓋背面分離

男性的骨盆為較大的縱型，腰部邊緣略粗，整體呈現四方形

↓ 重心

站姿要關注體重落於何處。只要預先決定好重心、骨盆、肩膀的左右位置，不管是什麼樣的姿勢，都能夠描繪出確實站立在地面的人體。

↓ 重心

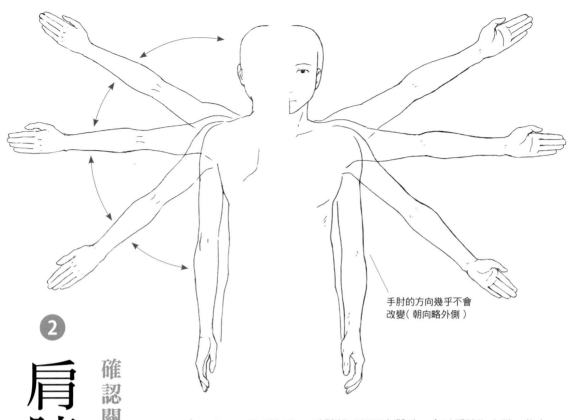

手肘的方向幾乎不會
改變（朝向略外側）

確認關節的軌道

② 肩膀與手臂
一個關節的動作相當單純。每個關節都有「只能轉動到這裡」的可動區域。將彎曲、旋轉、扭轉加以組合，就可以產生複雜的動作。

🌹 上下的動作

手臂朝正側面上舉時，會以肩膀為支點，往上180度，直到碰到頭部為止。手臂抬起越高，肩膀也會呈現出聳肩的姿勢，所以要多加注意！另外，支撐肩骨的鎖骨也會因為要配合肩膀而變得傾斜，這部分也要多加注意！

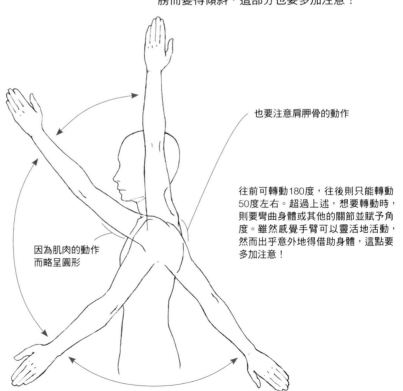

也要注意肩胛骨的動作

往前可轉動180度，往後則只能轉動50度左右。超過上述，想要轉動時，則要彎曲身體或其他的關節並賦予角度。雖然感覺手臂可以靈活地活動，然而出乎意外地得借助身體，這點要多加注意！

因為肌肉的動作而略呈圓形

🌹 左右的動作

轉動手臂的動作，基本上就是肩膀的動作，所以肩膀的位置或表面會呈現出各種的樣子。繪製的同時，要注意到隨著角度的不同，肩膀的突出會變成怎麼樣的形狀或方向。

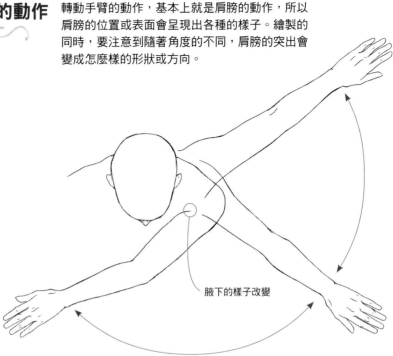

腋下的樣子改變

手臂往正側面伸展

手肘的前端由2根骨頭組合而成，呈現可旋轉的狀態。因此，會產生扭轉動作。手肘的方向和手掌的方向不成比例，所以要多加注意！

肩膀　　上臂　　美化各部位的曲線
　　　　　　　　前臂

在手肘緊縮

彎曲手肘的同時，轉動手臂

肩膀一旦張開，外觀的肌肉就會改變

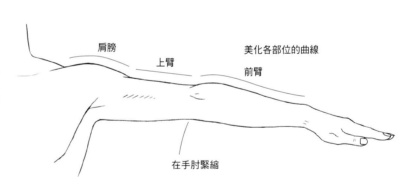

手肘本身不會轉動，欲轉動手肘時，腋下的肌肉會緊縮，肩膀就會跟著轉動。手肘的彎曲和肩膀的動作會相互影響，結構相當複雜。與其思考手臂整體的動作，不如從手肘上各部位的動作去思考，應該就會更容易繪製。

③ 手

確認細微關節的動作

手部有許多的關節。每根手指的生長方式皆不同。在加入胖瘦程度和肌肉動作的同時，仔細地掌握每一個的動作吧！

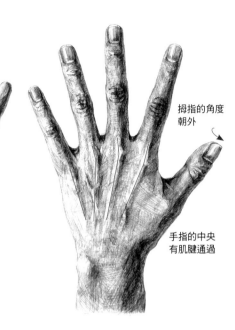

拇指的角度朝外

手指的中央有肌腱通過

這裡有兩條肌腱

第1關節
第2關節
第3關節

第1關節
第2關節
第3關節

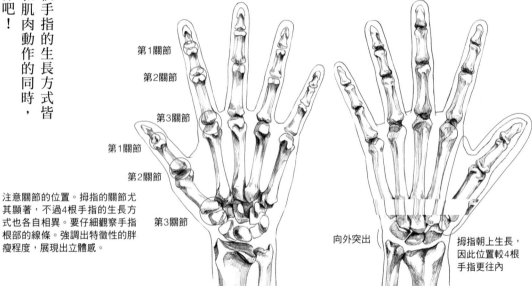

向外突出

拇指朝上生長，因此位置較4根手指更往內

注意關節的位置。拇指的關節尤其顯著，不過4根手指的生長方式也各自相異。要仔細觀察手指根部的線條。強調出特徵性的胖瘦程度，展現出立體感。

🌹 指甲的繪製方法

指甲要以略帶圓弧的形狀進行繪製。要注意角度不同，外觀也會有所不同的部分。男性的指甲形狀呈現方形；女性的指甲則會呈現圓形。

側面　略呈圓弧

上
斜上

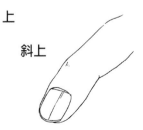

正面

非直線

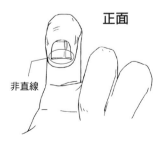

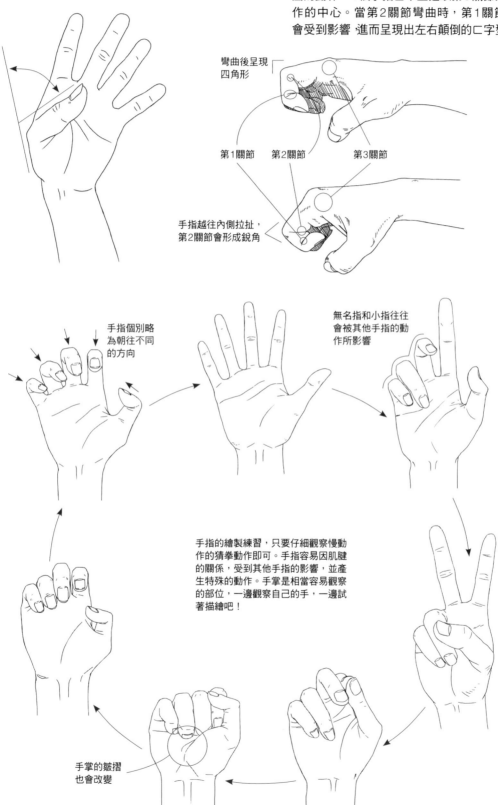

🌹 指甲的彎曲方法

拇指是獨立的部位。比起所謂的彎曲，更要注意的是一邊拉扯拇指根部的肉一邊進行開闔的動作。4根手指基本上是以第3關節為動作的中心。當第2關節彎曲時，第1關節也會受到影響，進而呈現出左右顛倒的匸字型。

彎曲後呈現
四角形

第1關節　第2關節　　第3關節

手指越往內側拉扯，
第2關節會形成銳角

手指個別略
為朝往不同
的方向

無名指和小指往往
會被其他手指的動
作所影響

手指的繪製練習，只要仔細觀察慢動作的猜拳動作即可。手指容易因肌腱的關係，受到其他手指的影響，並產生特殊的動作。手掌是相當容易觀察的部位，一邊觀察自己的手，一邊試著描繪吧！

手掌的皺摺
也會改變

4

腳

確認優美的肌肉曲線

發達的肌肉會塑造出美麗線條的腳部。在骨骼構造簡單的相對情況下，最好把肌肉的部位仔細地牢記下來。肌肉的線條將能表現出立體感和性感。

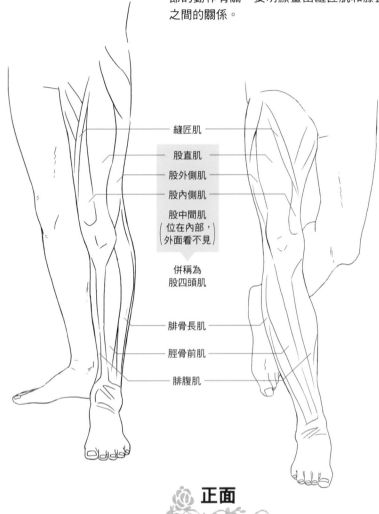

🌹 斜前方

大腿上明顯的大塊肌肉是股四頭肌。肌肉壯碩的人物有著相當發達的股直肌、股外側肌、股內側肌。縫匠肌與股關節或膝關節的動作有關，要明顯畫出縫匠肌和膝蓋之間的關係。

縫匠肌

股直肌

股外側肌

股內側肌

股中間肌
（位在內部，
外面看不見）

併稱為
股四頭肌

腓骨長肌

脛骨前肌

腓腹肌

🌹 正面

腳部的肌肉細長，而且大部分都看不見，因此前方的腿部要注意到圖中的3條肌肉。脛骨前肌是位在正面的肌肉；其外側是腓骨長肌，會形成腳部外側的線條；腓腹肌就是所謂的小腿肚。腓腹肌是較大的肌肉，從正面也可以看得到。

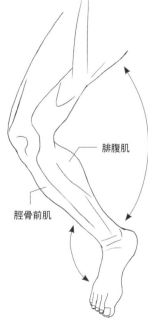

腓腹肌

脛骨前肌

🌹 側面

脛骨前肌位在前側，會干涉到腳踝的動作。只要畫出這種隆起的狀態，腳部的形狀就會更加真實。腓腹肌主要會干涉到膝蓋的動作。平常這裡的線條相當平滑，不過一旦施力，僅肌肉上部會隆起。

背後

臀大肌一旦經過鍛鍊，就會朝內臀緊縮。往下延伸的2塊肌肉會形成大腿的厚度。另外，腓腹肌則會在後側分成2塊。腳的後側容易產生脂肪，所以2塊肌肉的分割並不明顯，不過若是肌肉型的人物，則要明顯畫出分割的肌肉。

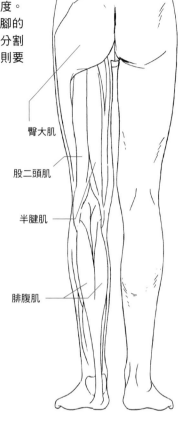

臀大肌

股二頭肌

半腱肌

腓腹肌

●讓髖關節朝上下左右挪動

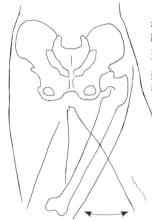

相較於胳臂，腳部的關節動作比較單純。就關節的構造來說，髖關節如果是面朝身體前方，就能夠自由地朝上下左右活動，或是旋轉。可是，最好還是注意一下根部的位置。繪製避免與骨盆相離太遠。

前後

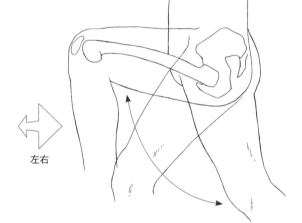

左右

●把膝蓋往後彎曲

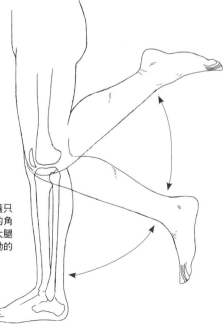

從端坐的形狀就可以了解，膝蓋只要朝向後方，就會彎折出較深的角度。從站姿自然彎曲的時候，大腿和小腿肚的肌肉會反彈，而活動的範圍會受到限制。

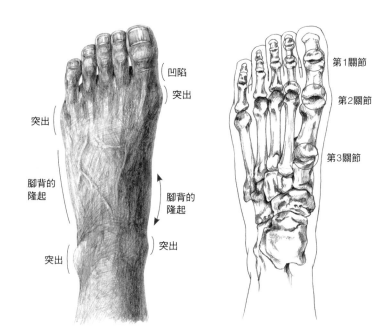

凹陷
突出
突出
突出
腳背的
隆起
突出
腳背的
隆起
突出

第1關節
第2關節
第3關節

5 腳尖

確認纖細的關節動作

腳的關節很小，因此可活動的區域也很狹小，並會以獨特的法則來活動。體重施力所造成的些微變化也是一個難題。儘管如此，只要掌握出特徵性的形狀，也能畫出所要的效果。

🌹 表面

拇指是施力最大的部位。只要把腳指的關節畫成圓形，就會構成關節擠在一起的表現。骨骼向外突出或凹陷的部分，最好確實描繪。

🌹 背面

腳底的肉比較厚。尤其要注意到拇指、拇指的根部、腳後跟這3個部位的肉。輪廓的曲線則要畫出較平緩的S形。

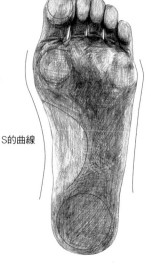

S的曲線

要注意到突出的
形狀各有不同

🌹 前後

腳尖彎曲的關係，此乃是遠近效果（縱深）激烈的部位。何處為表裡，要一邊特別注意立體感一邊將其描繪出來。腳踝的突出部位能營造出性感的氛圍。而且，也會成為腳踝位置的基準。

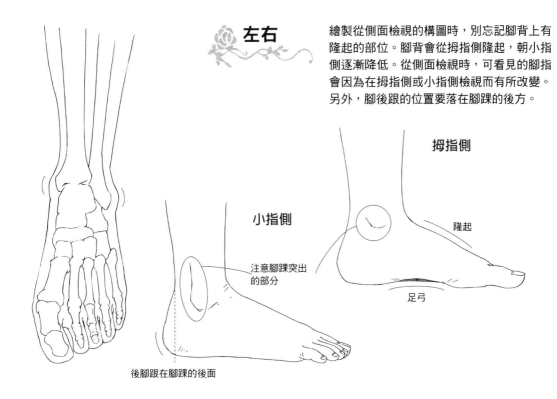

🌹 左右

繪製從側面檢視的構圖時,別忘記腳背上有隆起的部位。腳背會從拇指側隆起,朝小指側逐漸降低。從側面檢視時,可看見的腳指會因為在拇指側或小指側檢視而有所改變。另外,腳後跟的位置要落在腳踝的後方。

拇指側

小指側

隆起

注意腳踝突出的部分

足弓

後腳跟在腳踝的後面

●伸展腳踝

腳尖施力伸展時,腳後跟會呈現突出般的形狀。腳背要畫出因骨頭而輕緩隆起的曲線,而非呈筆直的線條。

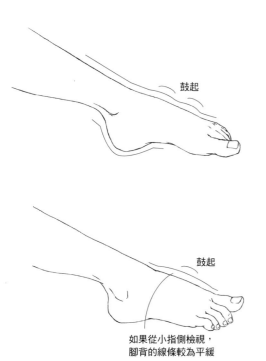

鼓起

鼓起

如果從小指側檢視,腳背的線條較為平緩

●腳尖站立

因為是支撐整體體重,所以要使用所有的腳趾及其根部,以確實站立的形象來繪製。另外,小腿肚、大腿的肌肉會受到擠壓,不要忘記這個部分的呈現。

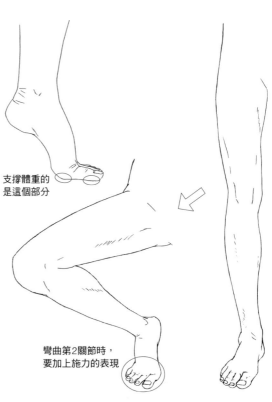

支撐體重的是這個部分

彎曲第2關節時,要加上施力的表現

手腳小配件的繪製方法

根據對手腳細部的深入描繪，可以展現出人物的個性。
在此將介紹有關於配戴裝飾品等配件的手腳繪製方法。

手

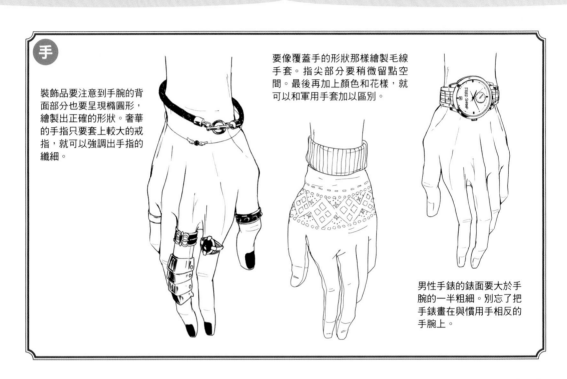

裝飾品要注意到手腕的背面部分也要呈現橢圓形，繪製出正確的形狀。奢華的手指只要套上較大的戒指，就可以強調出手指的纖細。

要像覆蓋手的形狀那樣繪製毛線手套。指尖部分要稍微留點空間。最後再加上顏色和花樣，就可以和軍用手套加以區別。

男性手錶的錶面要大於手腕的一半粗細。別忘了把手錶畫在與慣用手相反的手腕上。

腳

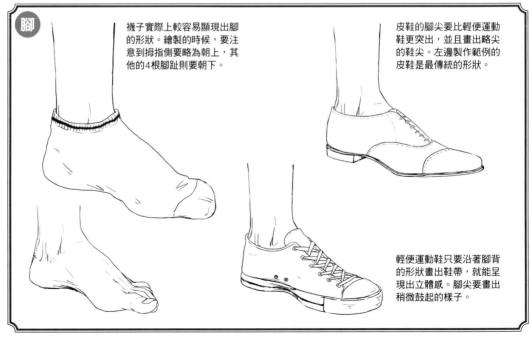

襪子實際上較容易顯現出腳的形狀。繪製的時候，要注意到拇指側要略為朝上，其他的4根腳趾則要朝下。

皮鞋的腳尖要比輕便運動鞋更突出，並且畫出略尖的鞋尖。左邊製作範例的皮鞋是最傳統的形狀。

輕便運動鞋只要沿著腳背的形狀畫出鞋帶，就能呈現出立體感。腳尖要畫出稍微鼓起的樣子。

肢體碰觸

完全沒有半點隔閡的兩個人。在日常生活中發生的肢體接觸。自然接觸的指尖，讓人預感到全新的關係。現在就來看看下意識所產生的肢體動作吧！

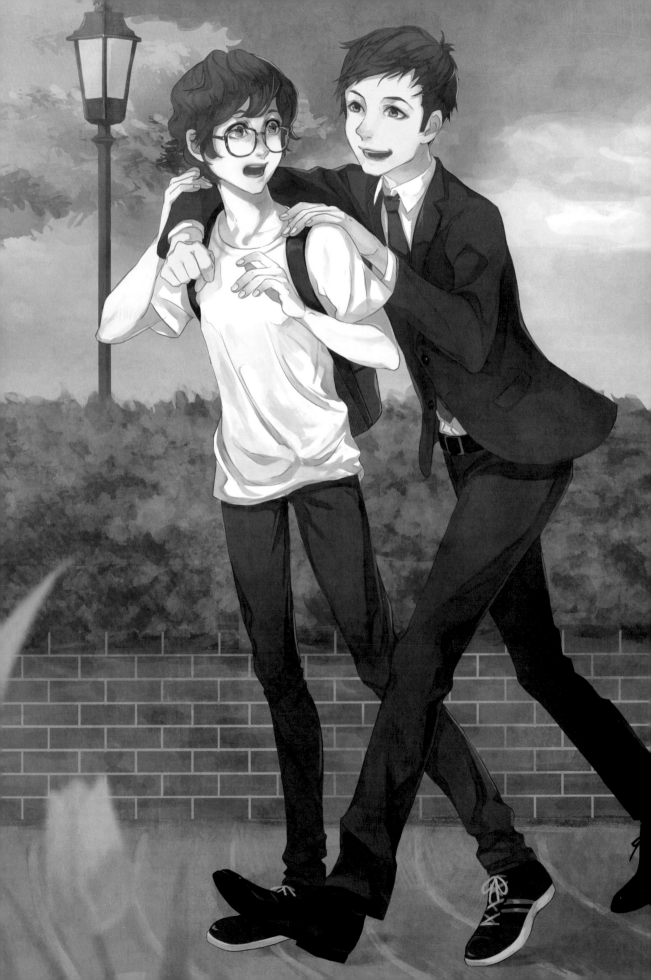

①

問候

相逢之後，最先接觸的部位是肩膀和手臂。尚且稱不上戀人、友好的肌膚接觸。透過問候的動作，學習肢體的基本動作吧！

― Story ―

「好久不見！」在路上主動向大學生（0號；受方）打招呼的是以前的學長（1號；攻方）。和學生時代沒兩樣的單純接觸。可是，包覆在西裝裡的手腳，看起來比那時候更加可靠。

手
重點在 **020** 頁 ▶

腳
重點在 **024** 頁 ▶

手的繪製方法 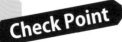 Check Point

●**上色重點**

在明度幾乎沒有改變的情況下，藉由提高飽
和度來改變每個人的印象。這次的情況是提
高攻方（正對插畫的右邊）的飽和度。

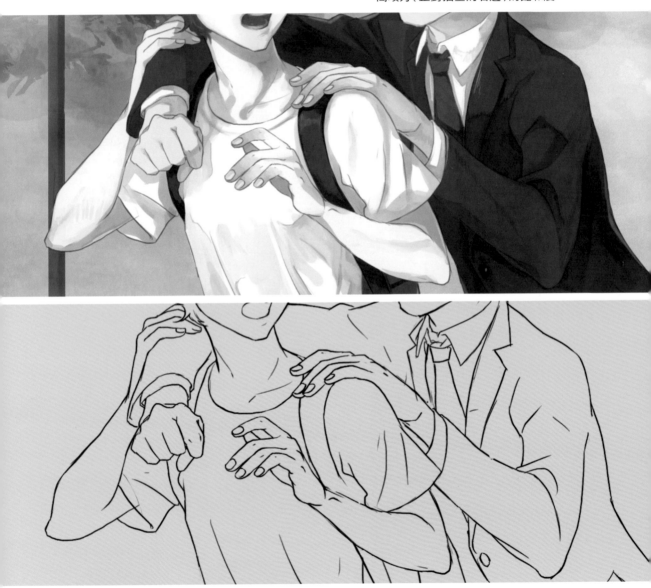

● **繪製重點**

攻方的手比受方大一些。指甲也要畫成四
方形。只要採用有稜有角的線條，就會更
有男人味。

從其他角度確認！

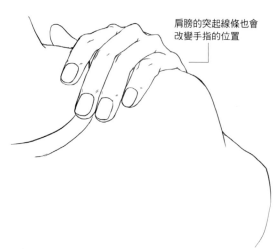

肩膀的突起線條也會改變手指的位置

從受方的前面檢視

輕放在肩膀上的手。一旦賦予手指的角度過大了，肩膀和手的立體感就會變得不協調。繪製手指的時候，要讓手指沿著肩膀的線條擺放。

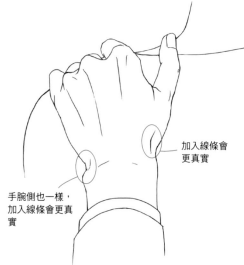

加入線條會更真實

手腕側也一樣，加入線條會更真實

從攻方檢視

手指根部突出的骨頭，只要畫得稍微誇張一點，自然就能呈現出想要的效果。另外，拇指側的手腕部分則會因拇指骨頭的影響而稍微凹陷。

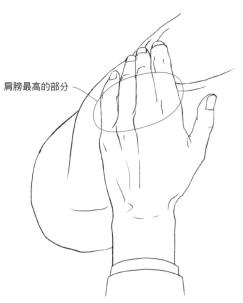

肩膀最高的部分

攻方從上方檢視

輕柔放置的手，手指和緩地擺放著。如果是抓住肩膀的情況，則要把手指的間隔分開。進一步只要清楚地繪製手背的肌腱，就可以表現出施加力道的感覺。

手的模式 Variation

舉手

主要是上臂沿著身體的側面進行上下動作，而前臂在身體的前面進行左右擺動。要注意到手肘的前端和外側會以不同的角度彎曲。

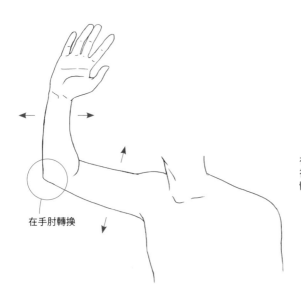

在手肘轉換

搭肩

肩膀是立體的。搭肩的手要沿著具有厚度的肩膀繪製。另外，也要注意各手指的角度。如果以這個位置來說，在角度上是看不到拇指的指甲。

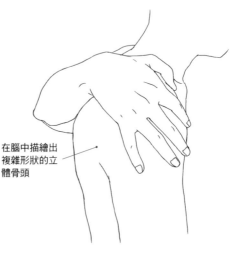

在腦中描繪出複雜形狀的立體骨頭

用手臂抓住

搭上手臂的時候，手最好採用自然的形式。不過僅以手抓時，則要在指尖上施力。此時前端要較第一個關節往外彎曲。

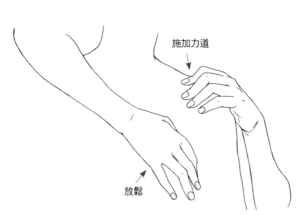

施加力道

放鬆

摟住

在摟住的姿勢當中，相較於手肘，上臂的角度或肌肉的緊繃會因前端朝向何方而改變。在這種角度下，並不會有太過強烈的起伏。

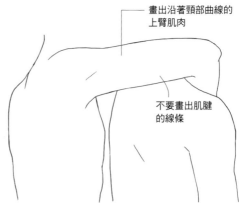

畫出沿著頸部曲線的上臂肌肉

不要畫出肌腱的線條

把手搭在肩上

手指的配置相當重要。從手腕延伸的拇指骨頭，和最短的小指淺淺地搭在肩上。避免超出肩膀前面太多。

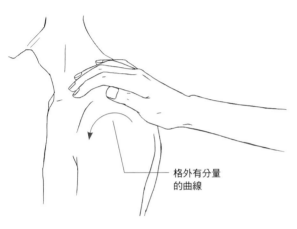

格外有分量的曲線

抓手

被抓住的手腕會因遠近效果而看起來更細。就抓住手腕的左手拇指的可動區域來說，這個位置關係是正確的。千萬別忘了立體感。

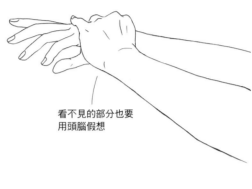

看不見的部分也要用頭腦假想

面對面正座

在關節部分畫出線條，就可以表現出手肘彎曲的狀態。這個時候，就是頭部稍微往下的正座狀態。因為手臂的彎曲程度較淺，所以線條也會較淺。

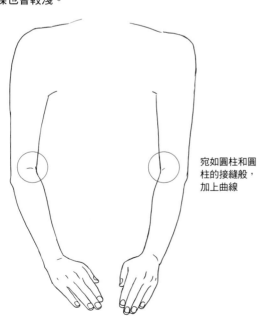

宛如圓柱和圓柱的接縫般，加上曲線

腳的繪製方法 **Check Point**

●上色重點

如果是皮鞋，就要加上光澤，繪製出堅硬的質感。輕便運動鞋是布製，因此要表現出布面質感。考慮物品的質感後，再進行上色吧！

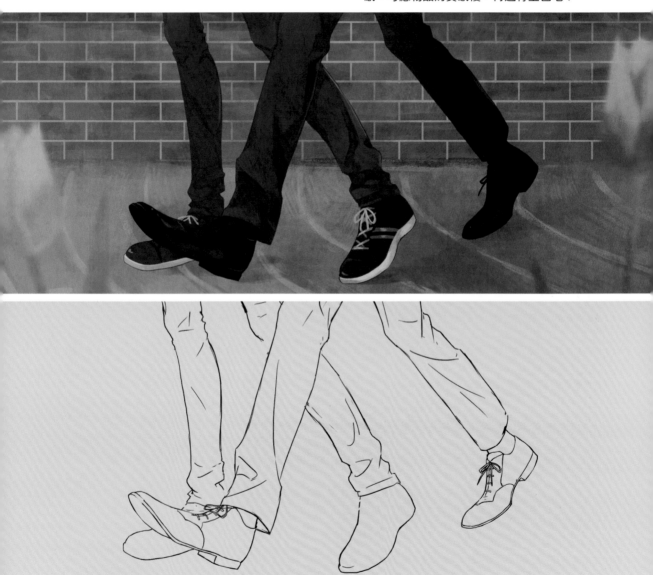

●繪製重點

利用衣服的素材靈活繪製輪廓。西裝要畫出鬆散的直線。緊身的褲子則要強調小腿肚等部位的腳部曲線。

從其他角度確認!

從前面檢視

攻方的腳亂入受方的雙腳之間阻止前進。描繪腳部糾纏的情況時,要先思考腳的位置,判斷誰的腳在前面或是在後面,以便描繪出立體感。就能形成具存在感的繪圖。

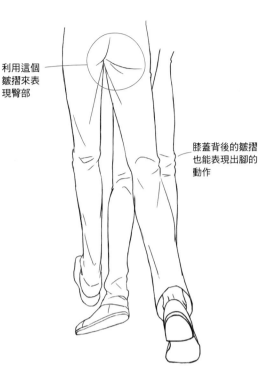

利用這個皺摺來表現臀部

膝蓋背後的皺摺也能表現出腳的動作

從後面檢視

從後側檢視的構圖。彎曲的膝蓋後面要畫出較多的皺摺。另外,腳往後伸的時候,只要在腳的根部畫出大腿把臀部往上抬的皺摺,就會更顯真實。腳往前伸的時候,則不需要。

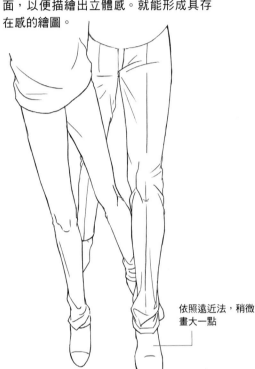

依照遠近法,稍微畫大一點

腳尖上揚,所以重心也放在右腳尖

重心

從側面檢視

繪製移動中的場景時,腳的重心相當重要。重心如果偏向任何一邊太多,就會破壞人物的動作。只要掌握住腳踝的角度,就可以表現出移動中的動作。

腳的模式 **Variation**

走路

骨盆和膝蓋的位置在未負荷體重的一側會往後移。製作範例的情況是左腳呈現往後移。體重施加在單腳上的站立姿勢也要採用相同方式。

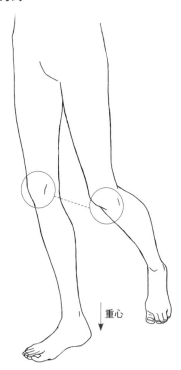

重心

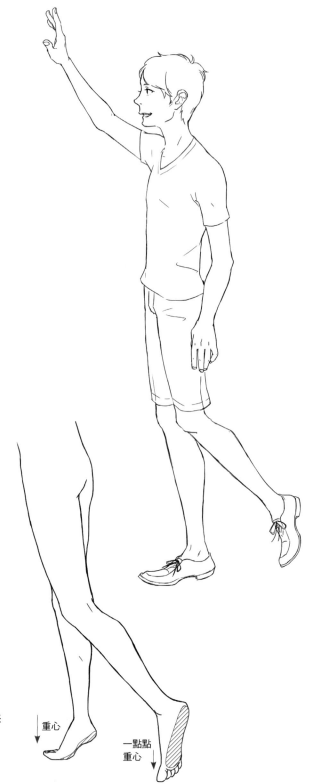

趨前

繪製移動中的腳時，一旦畫成腳尖站立的形狀，就可以增添躍動感。形成角度的腳底，只要注意到平面的部分，就容易繪製。

重心

一點點
重心

止步

僅以單腳,腳尖站立的狀態。為了凸顯出角度和施力方法的不同,只要改變小腿肚的線條,讓兩者產生對比,即可美麗呈現。

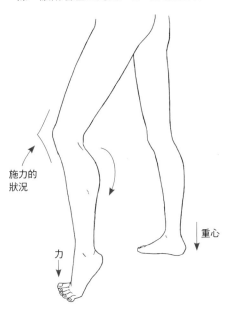

施力的
狀況

力

重心

隨性站立

從後側檢視的站姿。從膝蓋背面到小腿肚的曲線只要夠平緩,看起來就會比較修長。一旦確實描繪出凹凸線條,則可表現出肌肉發達的印象。

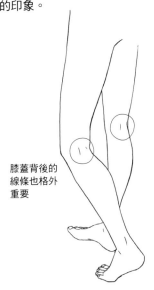

膝蓋背後的
線條也格外
重要

半側身

注意到在伸展左腳的體態中,右腳並非從腰部筆直落地,而是採用扭轉身子的困難姿勢。只要注意到骨架,就比較容易繪製。

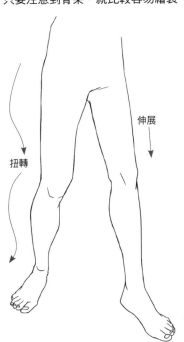

扭轉

伸展

正座

一旦正座時,大腿就會繃緊。腳不要畫成直線,而要以隆起的形狀繪製。兩腳的腳尖都要朝向內側。

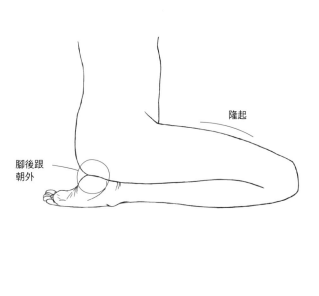

腳後跟
朝外

隆起

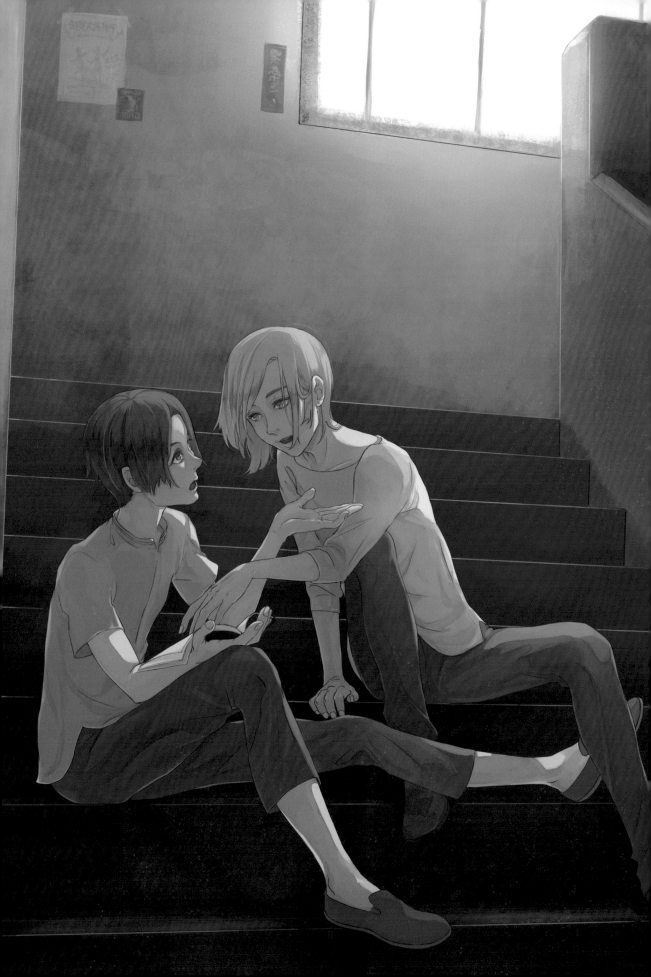

Chapter 1

②

談心

講話是想要與對方建立進一步的關係。作為朋友，作為或許是超乎友情的對象。放入成為對象的親密情感來繪製吧！

— Story —

兩名劇團成員。在練習場的一角，熱烈討論著彼此的演技。攻方的手指著劇本。抬高至胸前的那隻手，就跟他的演技一樣，連指尖也顯得優美。

手

重點在
030頁 ▶

腳

重點在
034頁 ▶

手的繪製方法 Check Point

●上色重點

在晦暗的場所中，只要稍微極端地賦予陰影的明暗，即可表現出略暗的光線。只要為光和陰影增添色調，就能夠調整整張圖畫的氛圍。在這張圖中陰影為紫色，而光線為黃色系。

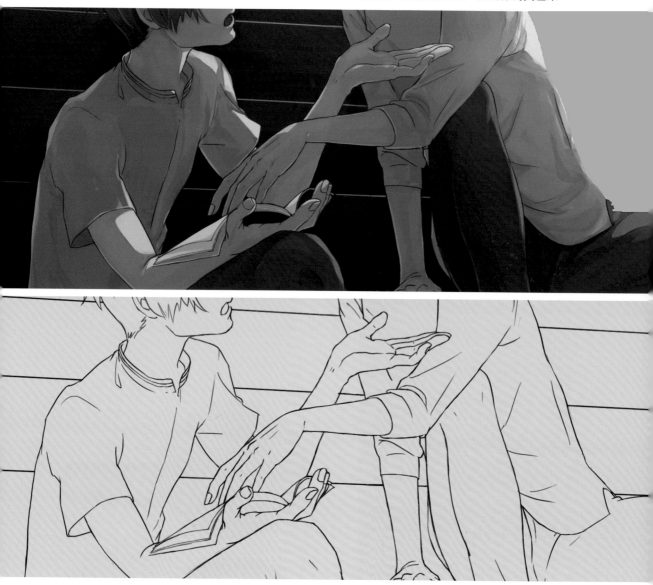

●繪製重點

對話中，肢體的動作往往都會朝向對手。只要讓手腕的角度更加和緩，就可以表現出自然、放鬆的手。

從其他角度確認！

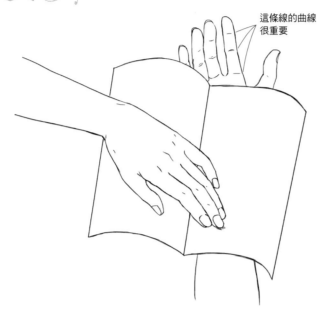

這條線的曲線
很重要

受方從上方檢視

從手掌方向檢視的手指呈現圓形的輪廓，難以了解方向或角度。只要對關節的皺紋賦予強弱或曲線，就可以簡單地呈現立體感。

從攻方檢視

手指自然彎曲的時候，指尖方向和可見的平面各有不同。繪製時也要特別注意縱深，避免讓手指重疊對齊。只要改變指甲的形狀，就可以輕鬆地做出效果。

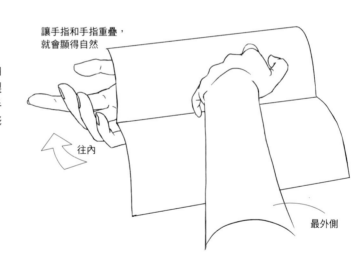

讓手指和手指重疊，
就會顯得自然

往內

最外側

從側面檢視

從正側面檢視手掌時，拇指並非是垂直，而是以傾斜的獨特角度來產生。因此，指甲的方向必須略微朝下，而非正對面。另外，還要注意拇指根部的凹陷部位。

隆起

手的模式 Variation

雙臂交叉

因為兩隻手掌都潛藏了起來，所以手肘會稍微往外突出，千萬不要忘了這點。比起手指尖，只要注意到手臂整體的形狀，畫起來就會比較簡單。

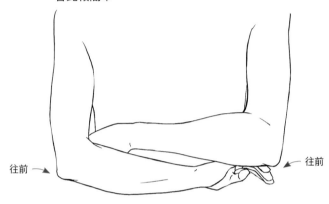

往前 →　　　　　　　　　　← 往前

插腰

把手放在腰上的時候，因為手指施力的關係，拇指和食指、中指和無名指大多會在相近的位置，而小指則會配置得較遠。

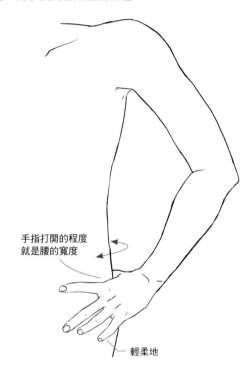

手指打開的程度就是腰的寬度

輕柔地

拍手

因為左右手的角度不同，所以要確實掌握手指根部的位置。另外，食指會被合攏的手所壓擠而往手腕方向稍微開啟。

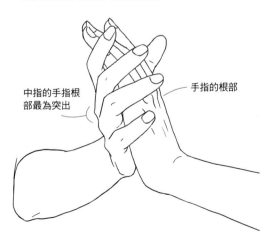

中指的手指根部最為突出

手指的根部

耳語

用手比出喇叭筒的形狀。拇指會做出角度，所以要稍微描繪出遠近感。只要畫出凹凸不平的骨骼關節，就能表現出男人味。

滑手機

拇指根部的皺摺會因觸碰的位置和智慧型手機的大小而改變。這張圖是把手攤開來拿著較大的智慧型手機，皺摺較少的狀態。

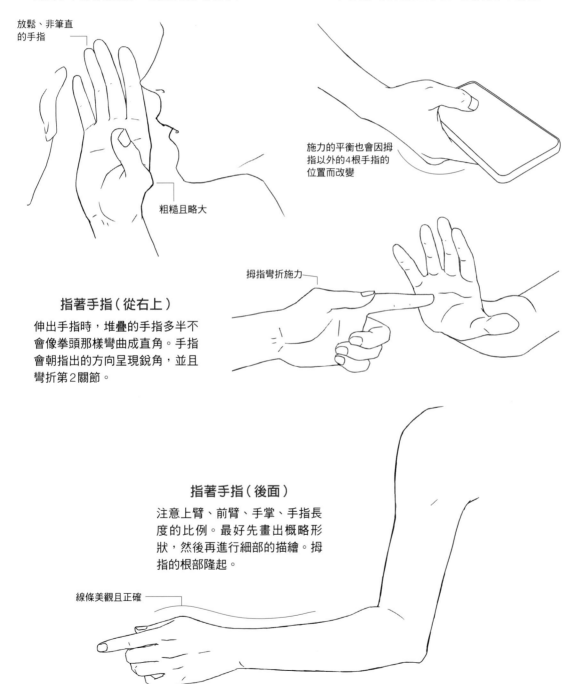

放鬆、非筆直的手指

粗糙且略大

施力的平衡也會因拇指以外的4根手指的位置而改變

拇指彎折施力

指著手指（從右上）

伸出手指時，堆疊的手指多半不會像拳頭那樣彎曲成直角。手指會朝指出的方向呈現銳角，並且彎折第2關節。

指著手指（後面）

注意上臂、前臂、手掌、手指長度的比例。最好先畫出概略形狀，然後再進行細部的描繪。拇指的根部隆起。

線條美觀且正確

腳的繪製方法 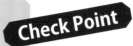 Check Point

●上色重點

攻方的腳部陰影投射在受方的腳上。尤其是手腳交纏的時候，不光是肢體本身的立體感，同時也要注意到光的方向和周圍的物體。

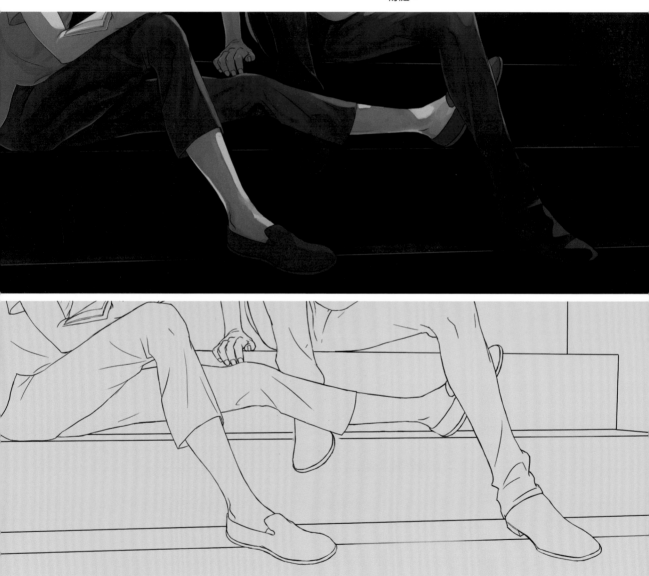

● 繪製重點

坐在樓梯時，一旦把腳放在靠往坐下的梯面，腳的角度就會變得比較彆扭。這個時候，腳就會自然地橫擺。注意一下樓梯的寬度吧！

從其他角度確認！

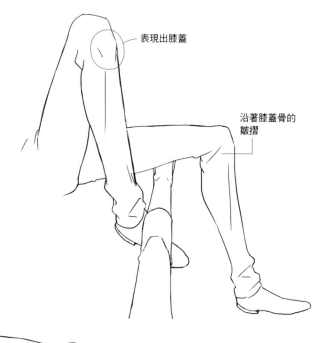

表現出膝蓋

沿著膝蓋骨的皺摺

從受方檢視

穿著褲子的腳不需要刻意表現出肌肉和骨頭的凹凸。腳整體的角度表現，只要利用腳尖和膝蓋的方向去表現，就會比較簡單。膝蓋的方向要利用皺摺等深入描繪來表現。

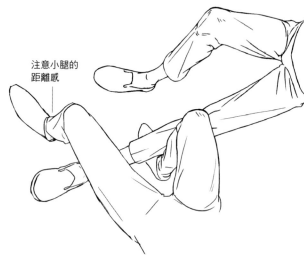

注意小腿的距離感

攻方從上方檢視

站立從上方繪製膝蓋的構圖。賦予極端的遠近關係，因此相當困難。加粗膝蓋外側部分的線條，也是呈現出立體感的一種方法。如果不容易表現，也可以自行拍攝照片，掌握形狀。

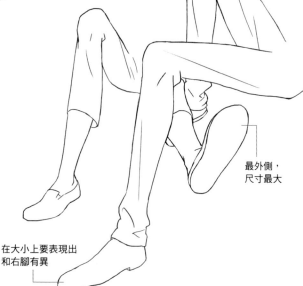

最外側，尺寸最大

在大小上要表現出和右腳有異

從攻方的側面檢視

受方的腳穿過攻方的膝蓋下方。繪製時，要注意到膝蓋下方的三角形空間。單靠線稿很難表現出空間感，不過，只要透過上色加入陰影，就可以輕鬆表現。

腳的模式 Variation

坐在有高低落差的地方

放下雙腳輕鬆坐著的時候，腳尖不要太過朝下。腳背會弓起並膨脹隆起。注意不要畫得太過平坦。

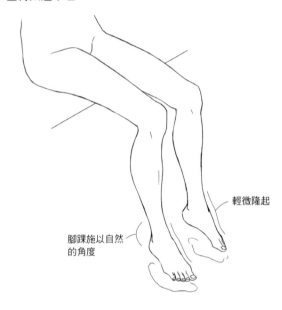

輕微隆起

腳踝施以自然的角度

單腳彎曲坐著

張開腳坐著時，膝蓋下方會因骨骼關係而自然朝向內側，形成腳尖比較貼近的形狀。因此，彎曲的腳會呈現扭轉。

恰如其分的長度

把腳跨在階梯上，張開大腿坐著

以誇張的角度坐著，小腿肚接觸到大腿內側後，正面的曲線也會受到影響。肌肉受到擠壓後，小腿肚的曲線會變得略粗。

比右腳更粗

膝蓋向外

把腳跨在挺立單膝的腳上

就腳的胖瘦程度來說，大腿內側比較柔軟，容易陷落。因此，放在上方的大腿內側的肌肉會受到擠壓，下方腳受擠壓的程度則沒有那麼嚴重。

肉受到擠壓

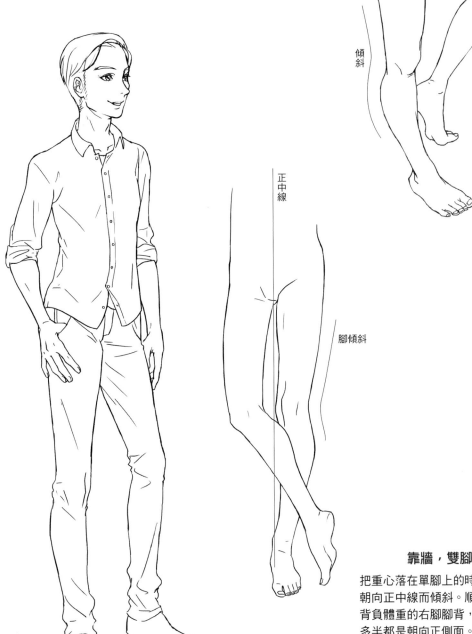

靠牆站立

因為體重加諸於背後，所以腳在整體上會呈現傾斜。這個時候，右腳的膝蓋要以膝蓋骨跨在小腿上的形象進行繪製。

傾斜

正中線

腳傾斜

靠牆，雙腳交叉

把重心落在單腳上的時候，軸心腳會朝向正中線而傾斜。順道一提，沒有背負體重的右腳腳背，在這種情況下多半都是朝向正側面。

運動

大家一起做運動。進行相同競賽的同儕，在運動的過程中，時而無意、又時而刻意地相互接觸。那個瞬間的手腳動作又會是如何呢？

— Story —

知己關係的兩人。今天來到腹地遼闊的公園跑步。攻方把受方扛在自己的背後，開始略帶激烈的伸展運動！

手

重點在
040頁 ▶

腳

重點在
044頁 ▶

手的繪製方法 Check Point

●上色重點

因為沐浴在太陽光底下，所以要清楚地賦予明暗的差異。另外，互勾的手臂部分因有肌肉隆起的現象，所以要加上陰影。

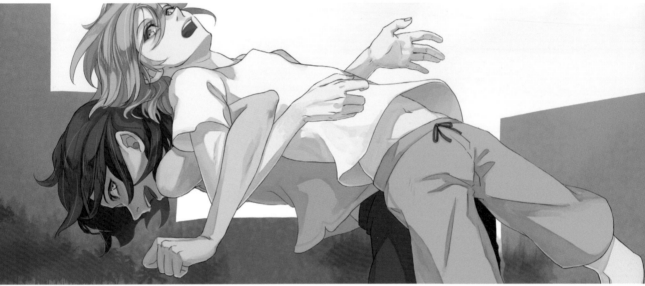

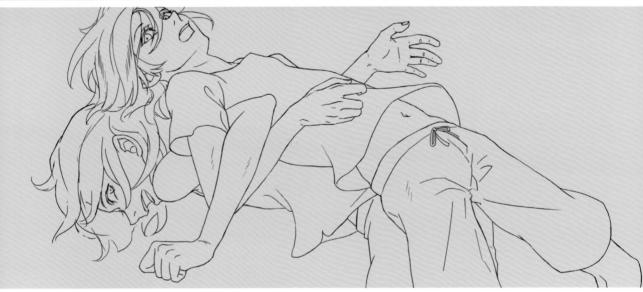

● 繪製重點

攻方趁勢把受方扛在背後。因此，施力的手背要面朝上方。相反地，被猛然扛起的受方則是大吃一驚，雙手略微放鬆。

🌹 從其他角度確認！

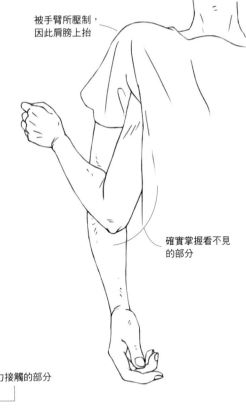

被手臂所壓制，
因此肩膀上抬

從受方的前面檢視

看不到受方的手肘關節的構圖。
一旦看不見關節部分，遠近效果
就容易瓦解，所以看不見的部分
也要仔細補齊，試著繪製吧！只
要注意呈現出較大的關節部位就
可以了。

確實掌握看不見
的部分

強力接觸的部分

從受方的頭側檢視

勾住手臂的部位會因為肌肉的相
互推擠而隆起。一邊確認接觸
部分和施力位置，一邊進行繪製
吧！

為了抬起對方，
肩膀往下突出

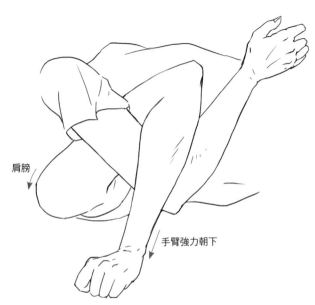

從側面檢視

一旦決定好雙方的手臂力量朝向
哪個方向，就會比較容易繪製出
形狀。尤其要確實掌握上臂和前
臂各不相同的方向。

肩膀

手臂強力朝下

手的模式 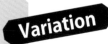 Variation

拉扯手臂

就算在手臂筆直伸展的狀態下，手肘和肌肉仍會有隆起的部分，所以線條本身不會呈現直線。

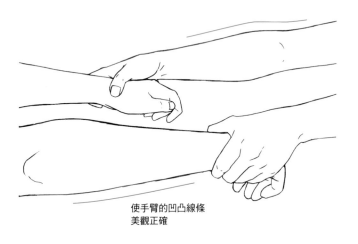

使手臂的凹凸線條
美觀正確

挺立手臂交握

要注意到手指被遮蓋住的那隻手的立體感。以沿著曲線，覆蓋上手指的形象進行描繪。遮蓋住的手指的第2關節不能呈現直角。

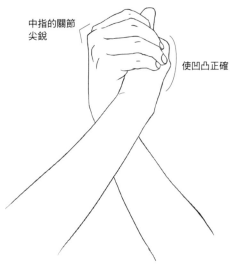

中指的關節
尖銳

使凹凸正確

互撞手臂

相互接觸的部分有骨頭，並沒有想像中的柔軟。肌肉擠壓的表現並不恰當。正面的拳頭要注意第2關節彎折的情況。

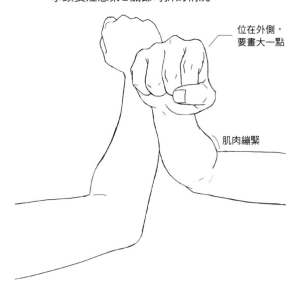

位在外側，
要畫大一點

肌肉繃緊

垂直互撞拳頭

握拳的時候，4根手指的指尖會朝向掌心，只有拇指會略偏向外側。另外，要注意從手背側可以看到食指和拇指的部分。

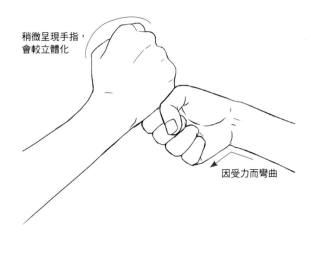

稍微呈現手指，
會較立體化

因受力而彎曲

輕輕擊掌

一旦適當地描繪隱藏中的手，就會破壞掉圖畫本身的形狀。掌握住看不見的手的整體形狀後，再描繪位在外側的手吧！

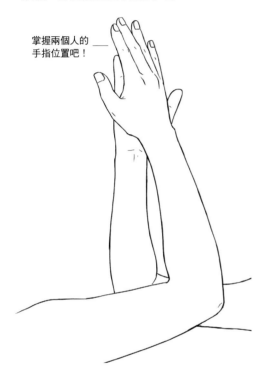

掌握兩個人的手指位置吧！

強力擊掌

製作範例是不會發出太大聲響的擊掌。若是發出較大聲音的大力擊掌情況，則要張開手指的間隔，讓手掌稍微彎曲。

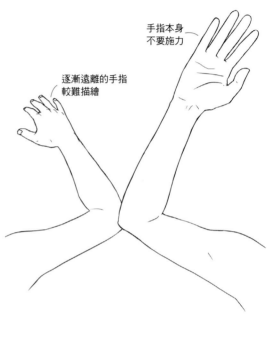

手指本身不要施力

逐漸遠離的手指較難描繪

傳球

手掌朝上，握住較大的物體。進一步讓手腕向上傾斜，手腕上就會出現肌腱。另外，拇指和4根手指之間要加大。

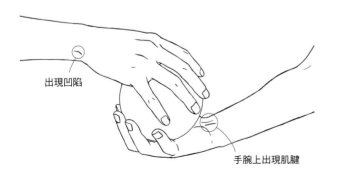

出現凹陷

手腕上出現肌腱

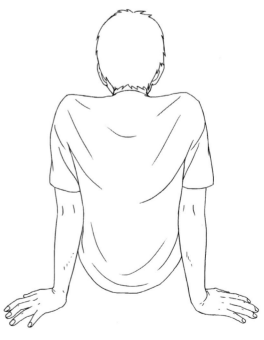

腳的繪製方法 Check Point

●**上色重點**

受方賦予黃色基底，而攻方則賦予相異的
紅色基底。兩者皆採用健康的膚色，展現
出兩人運動時的活躍氛圍。

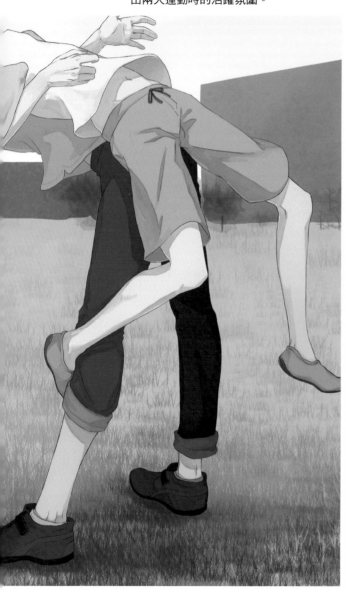

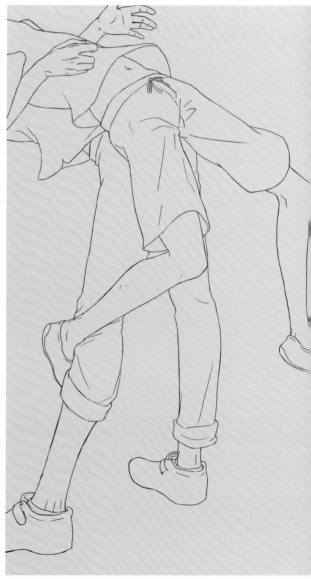

●**繪製重點**

取得平衡的攻方雙腳的寬度要比肩膀更寬。
下側的身體採用直線性，而跨在上方者則要
意識曲線來繪製，才能展現強弱對比。

從其他角度確認！

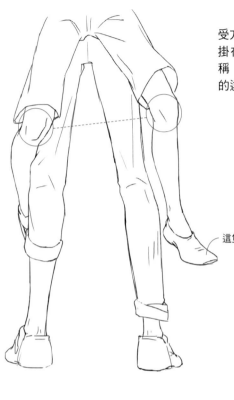

從受方的前面檢視

受方的腳往下垂掛的方式有左右差異，右腳掛在攻方的左腳上。膝蓋的高度並沒有對稱，必須多加注意。除外，也要注意到雙腳的遠近差異。

這隻腳在外側

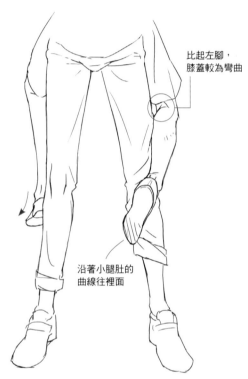

比起左腳，膝蓋較為彎曲

沿著小腿肚的曲線往裡面

從受方的後面檢視

掛在攻方的腳上的受方右腳，如同沿著攻方的腳那樣彎曲。另外，該腳尖呈現延伸，所以腳踝要加上皺摺。

往外

往內

因接觸必定形成皺紋

從側面檢視

受方勾住的腳往內側彎曲，所以膝蓋和腳尖的方向不同。勾住腳的力量強度，可藉由在攻方衣服上深入描繪皺褶來加以表現。

腳的模式 Variation

緩慢地站立

從地面離開的當前之腳尖表現，往往因為不容易掌握而顯得曖昧。掌握腳尖的骨骼，在不破壞形狀的狀態下，進行描繪吧！

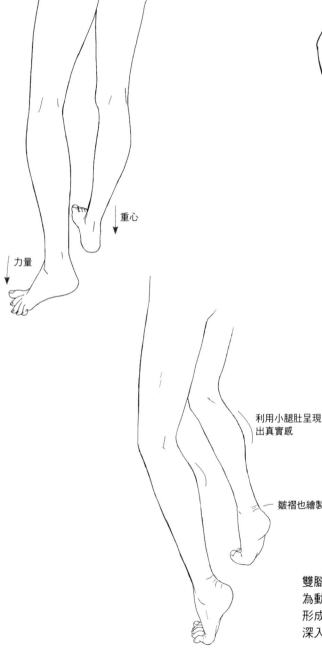

重心

力量

利用小腿肚呈現出真實感

皺褶也繪製吧

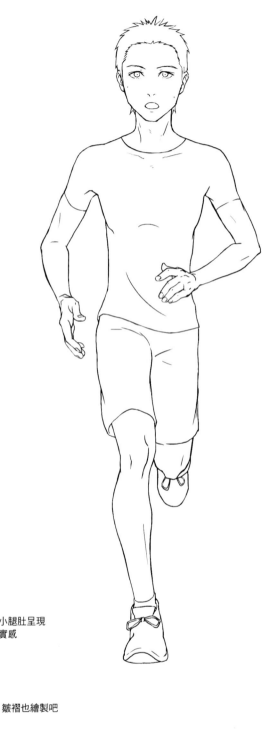

腳尖站立

雙腳都以腳尖站立時，小腿肚的肌肉會因為動作而隆起。同時，腳踝上面會有皺摺形成。千望不要忘了這個部分，最好確實深入描繪。

把重心放在單腳上（從右側）

彎曲一方的腳（這個時候是左腳）的大腿肌肉會緊繃。另外，一旦加粗膝蓋的線條等等呈現強而有力，就會形成印象深刻的插畫。

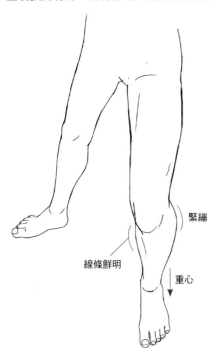

緊繃

線條鮮明

重心

把重心放在單腳上（從左側）

要在彎曲一方的腳（這個時候是左腳）的腳踝內側畫出皺摺。這樣一來，就可以清楚了解左右腳的彎曲狀況。

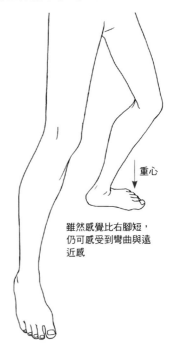

重心

雖然感覺比右腳短，仍可感受到彎曲與遠近感

屈膝坐

稍微往外傾斜的右腳，要畫出略微攏起的小腿肚，朝向正側面的左腳則要畫出小腿的曲線。要注意避免讓線條呈現直線。

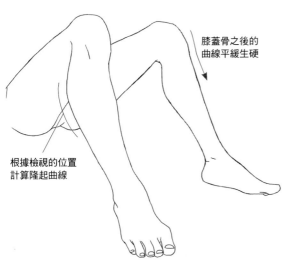

膝蓋骨之後的曲線平緩生硬

根據檢視的位置計算隆起曲線

伸腳坐著

從前面檢視往外伸展的腳的時候，很難表現出縱深。利用膝蓋和小腿肚的隆起來表現出距離感吧！

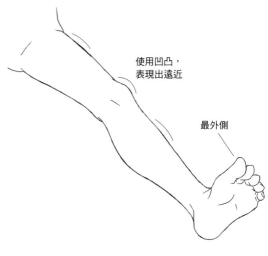

使用凹凸，表現出遠近

最外側

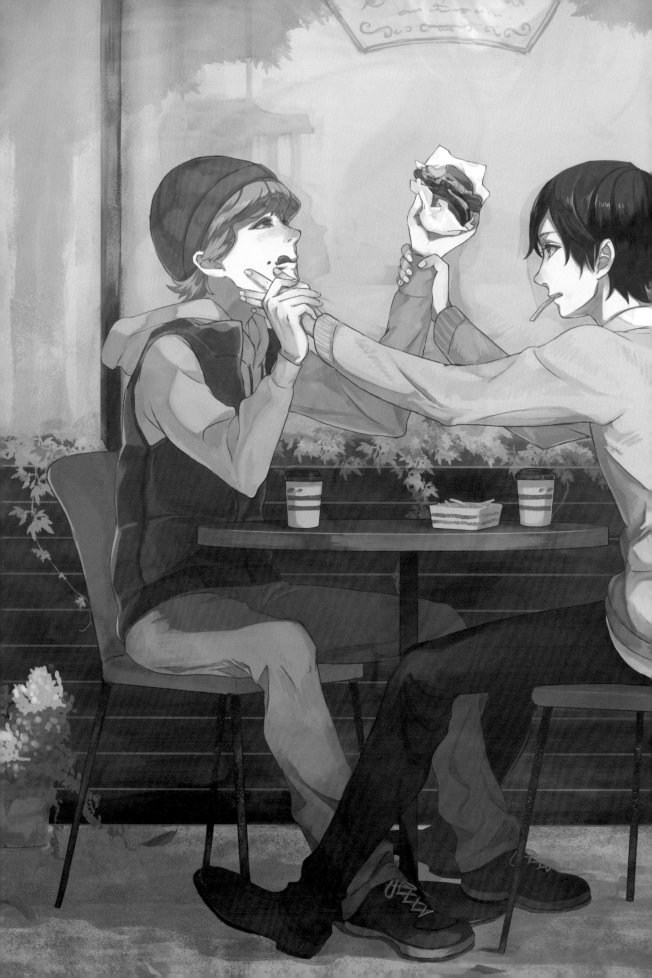

④

用餐

兩人一起用餐，正是彼此關係開始變得深厚的證據。想要觀察藉由對對方抱持善意而拉近兩人的肢體距離。

—Story—

睽違1年不見的受方已經完全被都市薰陶；另一個則是在大學裡努力奮鬥的攻方。交雜著懊悔、孤寂的情緒，攻方伸手撫摸受方滿是蕃茄醬的嘴角。

手
重點在
050頁 ▶

腳
重點在
054頁 ▶

手的繪製方法　Check Point

●上色重點

鼻尖或指尖等的前端只要加上一點紅暈，就可以表現
出帶有溫度的可愛感覺。指甲如果採用較濃的色彩，
就會顯現出女性形象，所以要多加注意！

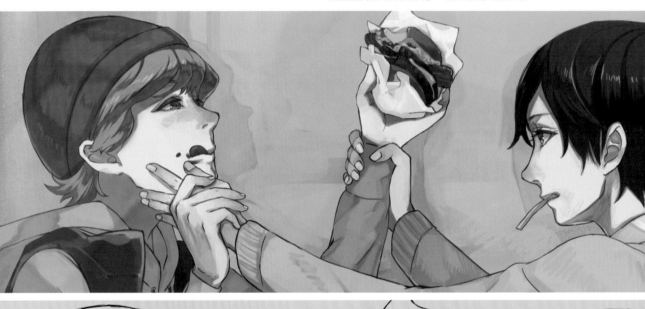

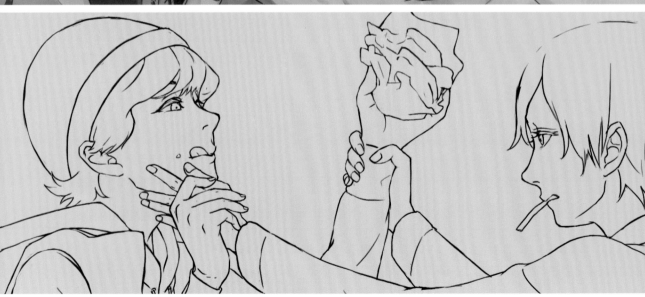

● 繪製重點

受方並不討厭攻方的雞婆。因此，右手就只是搭著而已。
相對地，攻方為了介入受方的行動而強力抓住受方的左
臂。利用抓著對方的手部表情來呈現出圖畫中的故事。

從其他角度確認！

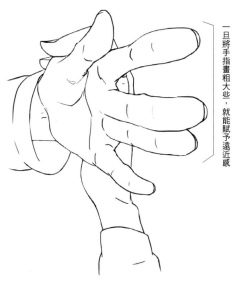

從受方檢視

朝自己襲來的攻方的手。靠近視線的手指賦予遠近感，將其畫粗。一旦將遠近感劇烈化，就能夠呈現更具變形效果的漫畫表現。

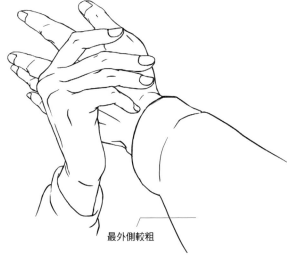

最外側較粗

從攻方檢視

伸往受方的手。因朝向內側而施以遠近畫法。內側的線條變細，外側則要加粗。有困難的時候，就先用方形描繪出手掌，然後再繪製細部即可。

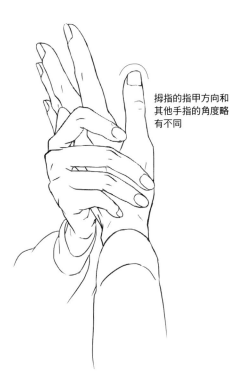

拇指的指甲方向和其他手指的角度略有不同

從上方檢視

為了阻止攻方的手，受方的食指要帶點彎曲的感覺，形成略微強硬的線條。只要照著食指的線條繪製所有手指，就能表現出確實握住的感覺。依據場景的差異來分別繪製吧！

手的模式 Variation

拿筷子

不容易掌握構造的構圖。手指的根部位置是以中指為頂點。繪製其他手指時,得注意到要彎向手掌。

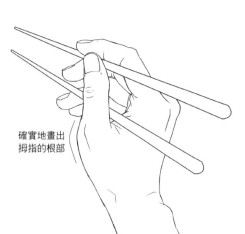

確實地畫出拇指的根部

協助

先確認筷子應該位在手指的哪個位置後,再進行描繪。照常理來說,把筷子抵在手上是有違禮儀的做法,但有時需依照人物的性格,用這種姿勢來表現灑脫個性。

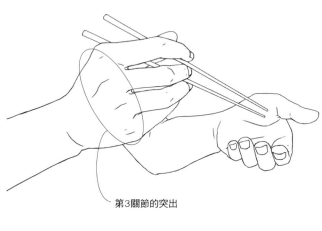

第3關節的突出

阻止爭奪(從下方)

手腕附近沒有脂肪。可是,如果強力緊握,就會產生凹陷。為了在被抓緊的側邊輪廓上產生凹陷,賦予皺紋在肌膚上。

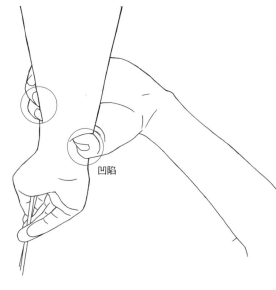

凹陷

拿湯匙

宛如由下往上撈那樣拿著湯匙。從前方檢視前臂時，手肘至手之間的曲線不要採用直線，要畫成略微彎曲的曲線。

撈取時的手腕
角度也很重要

握吸管

希望畫出宛如用手指抓著般的感覺，但是要稍微控制力道，不要讓抓吸管的手有半點施力。另外，右手的位置最好配合杯子的大小來變更。

兩手都不要施力

拿馬克杯

拿馬克杯的時候，即使未伸入把手的手指也要抵住杯子。手指不可以遠離把手，所以要沿著杯子的線條進行描繪。

拇指的位置
大致抵定

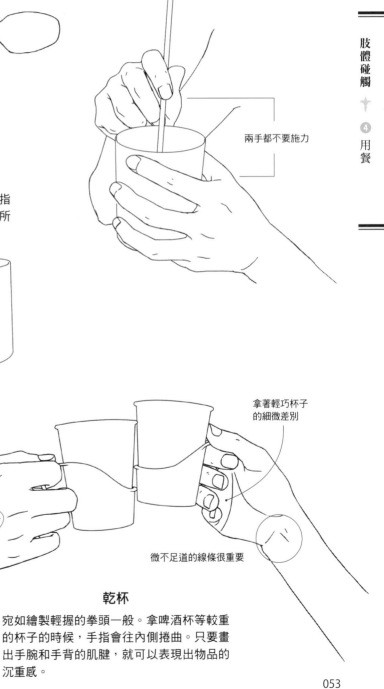

拿著輕巧杯子
的細微差別

微不足道的線條很重要

乾杯

宛如繪製輕握的拳頭一般。拿啤酒杯等較重的杯子的時候，手指會往內側捲曲。只要畫出手腕和手背的肌腱，就可以表現出物品的沉重感。

腳的繪製方法 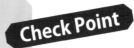 Check Point

●上色重點

因桌子的陰影落下而變得較暗的部分要確實地塗上濃厚的色彩。就算如此，希望強調腳部線條的強弱時，只要抬起腳尖，就可以強調小腿肚。

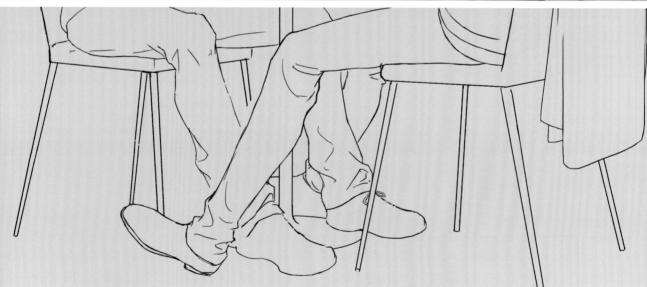

● 繪製重點

寬鬆的服裝往往容易給人肥胖的印象。膝蓋彎曲之後，膝蓋部分會突出，自然就可以表現出身體原本的曲線。

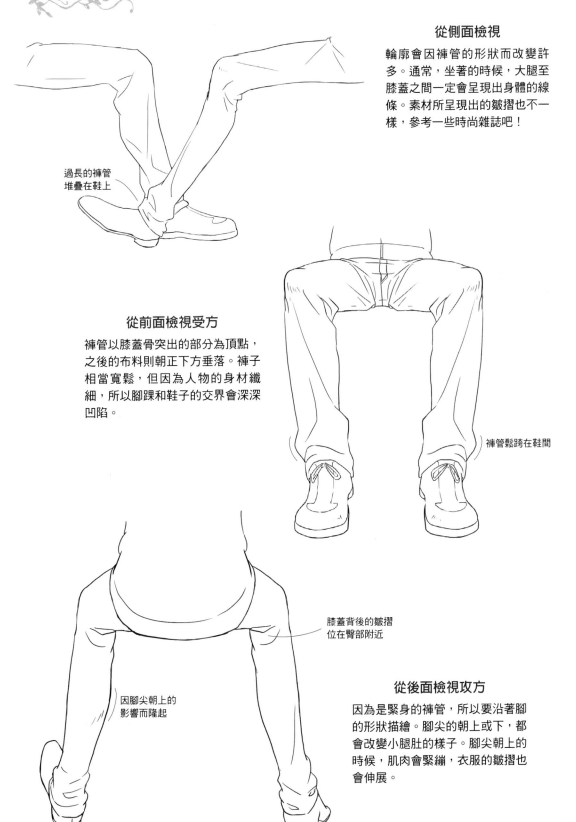

從其他角度確認！

從側面檢視

輪廓會因褲管的形狀而改變許多。通常，坐著的時候，大腿至膝蓋之間一定會呈現出身體的線條。素材所呈現出的皺摺也不一樣，參考一些時尚雜誌吧！

過長的褲管堆疊在鞋上

從前面檢視受方

褲管以膝蓋骨突出的部分為頂點，之後的布料則朝正下方垂落。褲子相當寬鬆，但因為人物的身材纖細，所以腳踝和鞋子的交界會深深凹陷。

褲管鬆跨在鞋間

膝蓋背後的皺摺位在臀部附近

因腳尖朝上的影響而隆起

從後面檢視攻方

因為是緊身的褲管，所以要沿著腳的形狀描繪。腳尖的朝上或下，都會改變小腿肚的樣子。腳尖朝上的時候，肌肉會緊繃，衣服的皺摺也會伸展。

腳的模式 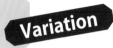 Variation

坐在椅子

彎曲的膝蓋只要畫出平坦膝蓋骨突出的感覺，就可以表現出男人味。另外，腳尖打開的幅度只要大於膝蓋，就可以更顯現出男子氣概。

堅實

腳踝交叉坐下（側面）

腳誇張扭曲的構圖。不光是膝蓋，同時還必須注意到大腿的動作。小腿肚也要加上線條。

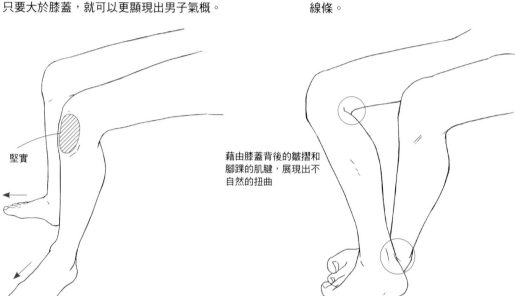

藉由膝蓋背後的皺摺和腳踝的肌腱，展現出不自然的扭曲

腳後跟放在腳背坐下（上方）

就這種構圖的情況來說，雖然看不到右腳的膝蓋下方，不過只要一邊猜想該部分會是如何一邊進行描繪，就可以輕易地畫出看得見的腳尖。

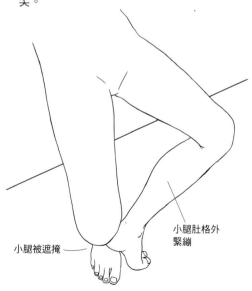

小腿被遮掩

小腿肚格外緊繃

盤腿而坐

把重心放在臀部周圍。右腳彎曲的小腿肚要表現出擠壓的感覺。腳尖塞入的左腳大腿則要用線條表現出肌肉隆起的感覺。

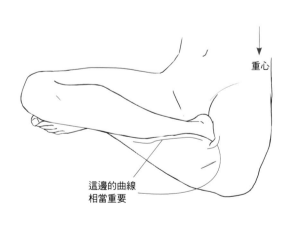

重心

這邊的曲線相當重要

挺立單膝，坐在地板上（前面）

腳底接觸地面的程度會根據腳的挺立狀態而改變。因此，腳背的角度也要配合小腿的角度來改變。

挺立單膝，坐在地板上（後面）

希望畫出纖細體型的時候，不僅要把腳畫細，還要讓膝蓋的突出更有骨感。表現出脂肪較少的印象。

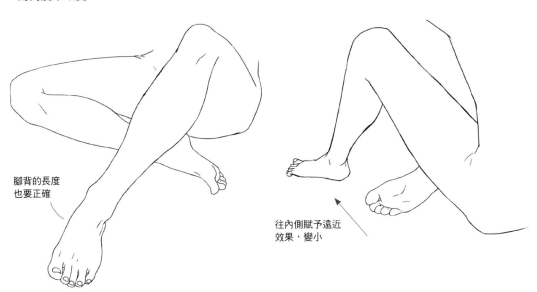

腳背的長度也要正確

往內側賦予遠近效果，變小

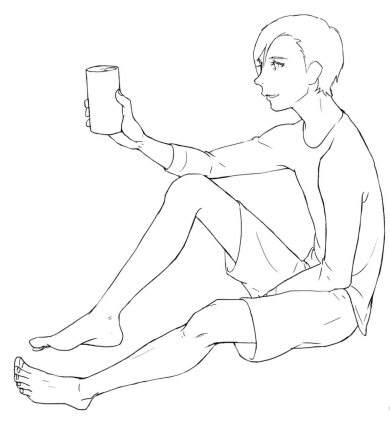

毛茸茸手腳的繪製方法

顯現男子氣概的時候，偶爾會使用較濃密的體毛。
這裡要介紹沒有體毛的表現乃至略稀疏、較濃密的狀態。

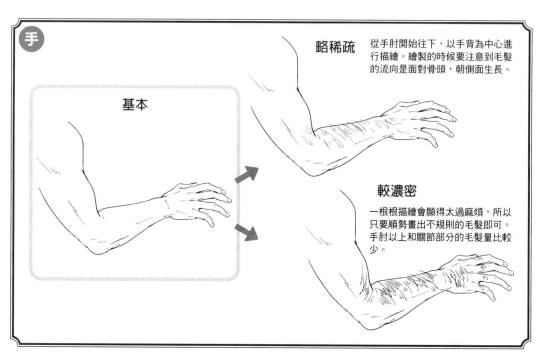

手

略稀疏

從手肘開始往下，以手背為中心進行描繪。繪製的時候要注意到毛髮的流向是面對骨頭，朝側面生長。

基本

較濃密

一根根描繪會顯得太過麻煩，所以只要順勢畫出不規則的毛髮即可。手肘以上和關節部分的毛髮量比較少。

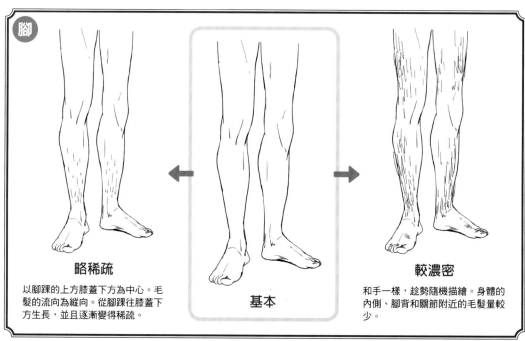

腳

略稀疏

以腳踝的上方膝蓋下方為中心。毛髮的流向為縱向。從腳踝往膝蓋下方生長，並且逐漸變得稀疏。

基本

較濃密

和手一樣，趁勢隨機描繪。身體的內側、腳背和關節附近的毛髮量較少。

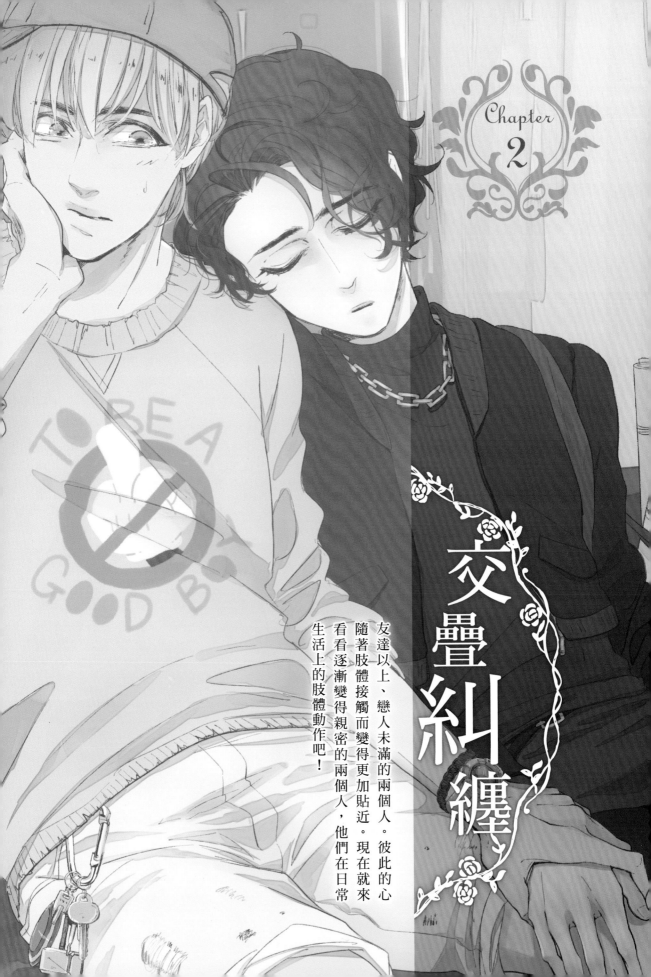

交疊糾纏

友達以上、戀人未滿的兩個人。彼此的心隨著肢體接觸而變得更加貼近。現在就來看看逐漸變得親密的兩個人，他們在日常生活上的肢體動作吧！

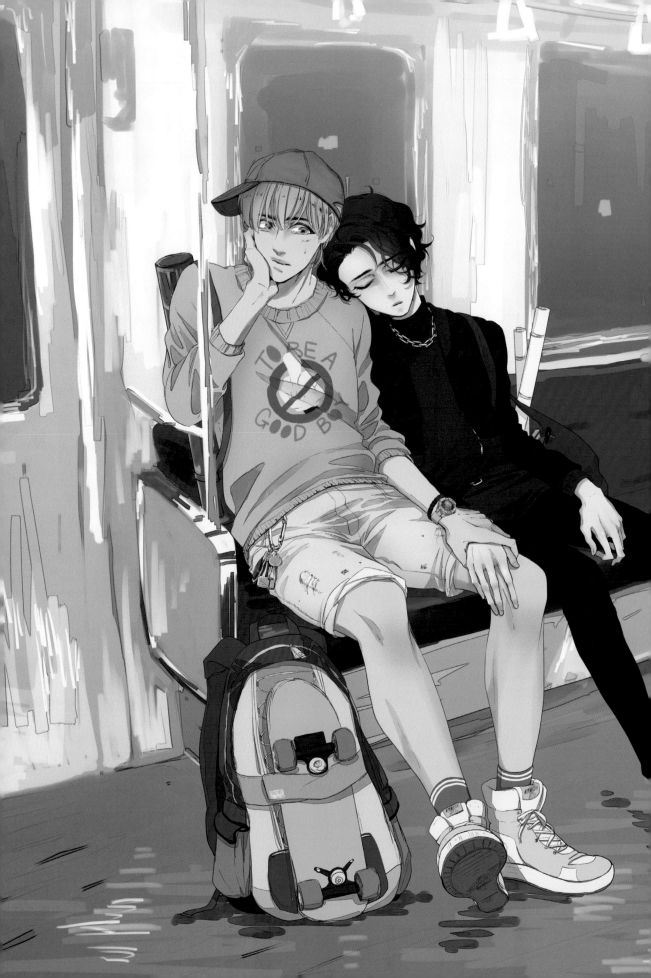

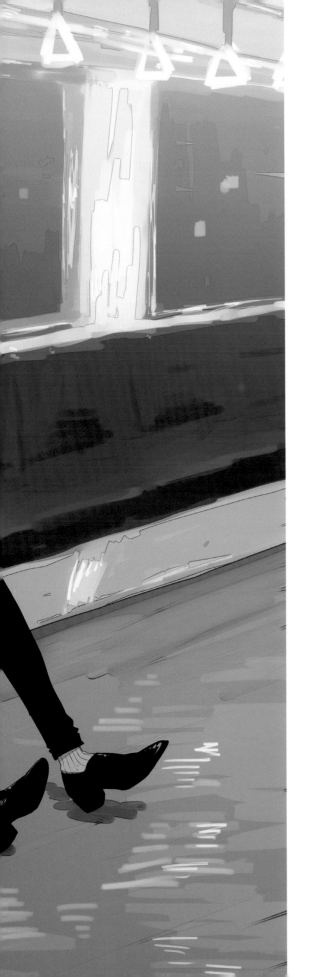

Chapter
2

①

接觸

從「想觸摸對方」的想法中產生有意識的手
腳動作。首先,先試著畫出有意識卻自然
地觸摸對方的動作吧!

— Story —

學習服裝設計的兩個大學生。在學校作業上
花費了太多時間,只好搭乘夜間電車回家。
受方在不知不覺中睡著並把身體靠在另一個
人的身上。攻方雖面帶害羞,卻偷偷地抓著
受方的手。

手

重點在
062頁 ▶

腳

重點在
066頁 ▶

手的繪製方法

●上色重點

為了展現出攻方（正面左邊）的健康陽光形
象，膚色採用以黃色為基底的較深色彩。受
方的身形比較纖瘦，為了展現出內向性格而
採用以粉色為基底的較淡膚色。陰影則以攻
方和受方重疊的部分為最深。

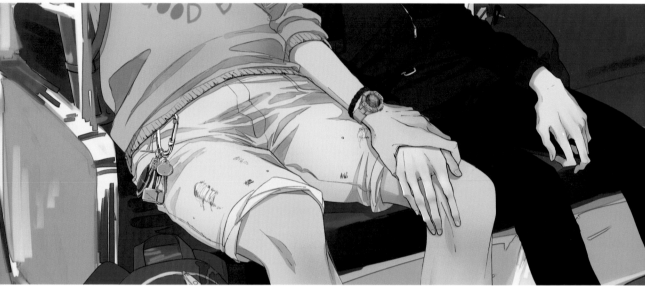

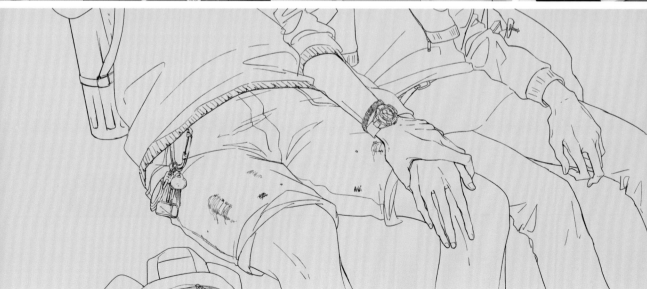

● 繪製重點

攻方的手比較有肌肉且骨骼略粗；受方
的手則比較纖細且浮現血管，光是纖細
的手指就能夠顯現出奢華，所以僅止於
基本程度的繪製即可。

從其他角度確認！

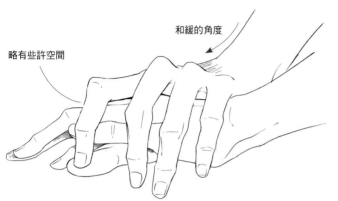

略有些許空間

和緩的角度

從受方的側面檢視

攻方輕握的手稍微放鬆。因此，關節部分不會產生較陡的角度。讓手指沿著受方前端纖細的手爬行是描繪的關鍵。從攻方的拇指根部經過手腕的線條，要注意到立體感的呈現。

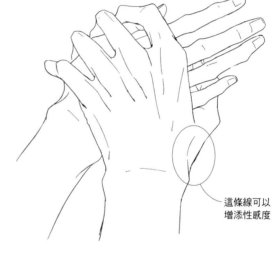

這條線可以增添性感度

從攻方檢視

手背的骨頭從手腕附近開始往手指方向呈現放射狀沿伸。另外，只要稍微地繪製從拇指的根部朝向手腕的凹陷處，就能塑造出性感的印象。

大膽畫出角度

中指只要隱藏住一部分，就能呈現出被握住的感覺

從前面檢視

受方只要繪製成指尖對齊，就可以展現出「被握住」的感覺。而攻方的「抓握」感要利用拇指的彎曲角度來加以呈現。攻方的拇指和食指之間的虎口，則要畫出骨骼和肌腱的線條。

手的模式 **Variation**

從上方輕柔地重疊

偷偷地將手掌放在對方的手背上的形狀。手背的食指線條沿著手指的方向描繪之後，往往會顯得筆直，這時候要特別注意方向。

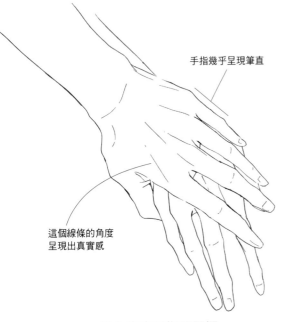

手指幾乎呈現筆直

這個線條的角度呈現出真實感

以手掌相對的方式輕柔地交握

將手掌相對並輕柔地交握的形狀。繪製時要注意手指彎曲時所呈現出的指腹膨脹表現，避免過於平坦。

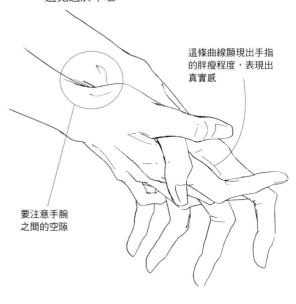

這條曲線顯現出手指的胖瘦程度，表現出真實感

要注意手腕之間的空隙

從上方穿過指間緊握

從上方用力緊握對方的手背形狀。為了避免搞混手的氛圍，緊握的手要畫出肌腱，而被握住的手只需加上些許變化即可。

這個角度展現出力量強度

只要加上肌腱，就能展現施力的樣子

只要畫出輪廓和指甲

以手掌相對的方式強力地交握

手掌相對握住，僅有單方施力的形狀。拇指只要以宏偉的感覺來繪製，就會呈現男性化。修長則會表現出女性般的形象。

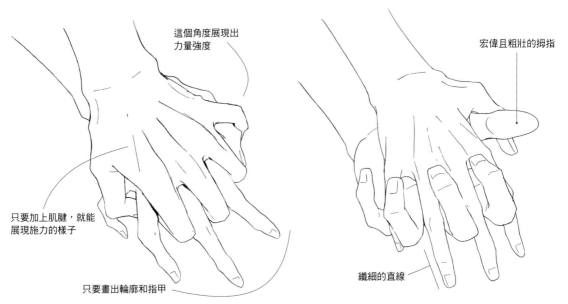

宏偉且粗壯的拇指

纖細的直線

勾小指

在手掌朝下的狀態下互勾小指。不管手指是伸展還是彎曲，手指都要依中指→無名指→食指→小指的順序逐漸變短。

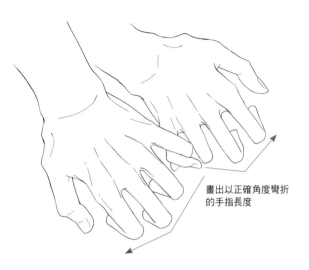

畫出以正確角度彎折的手指長度

摸頭

要注意對方的頭髮交纏於手指的情況。對方的頭會因手指關節的角度而改變氛圍。

利用手腕的角度來表現身高的高低差別

手指和頭之間的距離相當重要

把頭髮塞到對方的耳後

用中指和無名指把對方的頭髮塞到耳後。在動作中未使用到的手指，要表現出稍微遠離對方肌膚的感覺。

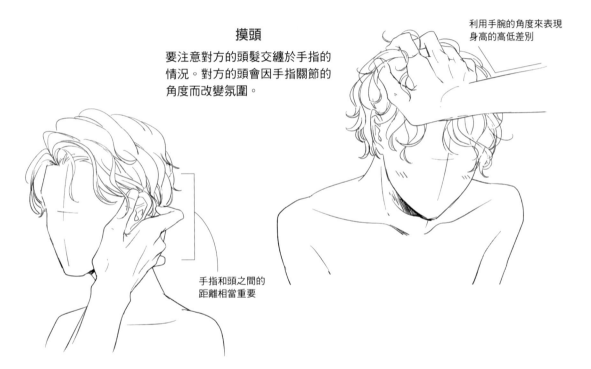

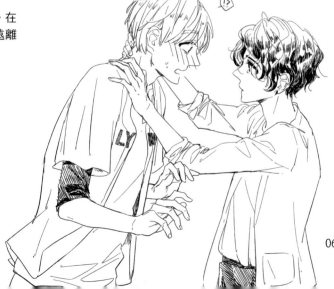

腳的繪製方法 Check Point

●上色重點

小腿肚的肌肉陰影，越往腳踝越深。肌肉的亮部如果太多，就會顯得太過女性化，所以要限制在最小程度。

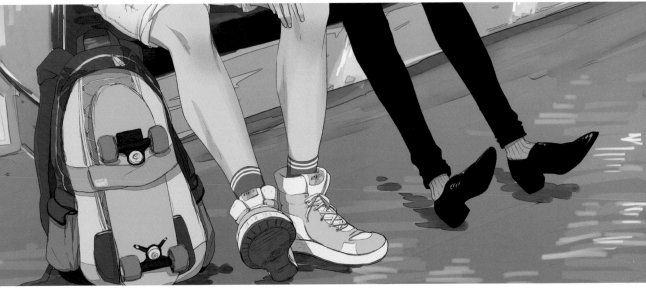

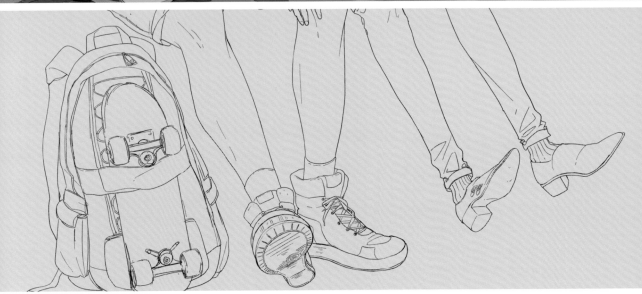

● 繪製重點

以小腿肚的肌肉繪製方法來決定腳部整體的印象。畫鞋子時，只要先從腳底的形狀開始描繪，就比較容易取得協調性。

從其他角度確認！

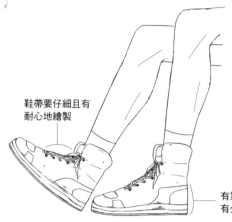

從側面檢視攻方

從正側面檢視攻方的腳。輕便運動鞋的形狀很簡單，卻不容易取得協調。在習慣這些線條之前，最好參考實物練習。

鞋帶要仔細且有耐心地繪製

有氣墊，下方格外有分量感

從側面檢視受方

皮鞋的繪製會因腳背至腳趾的微妙角度，以及腳尖部分的長度而大幅改變形象。平緩的角度，加上較短的腳尖，會展現出溫順、惹人憐愛的印象。如果兩者的線條都很強烈，則能表現出成熟穩重的感覺。

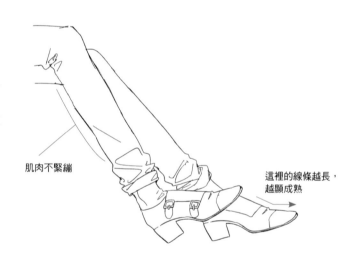

肌肉不緊繃

這裡的線條越長，越顯成熟

從前面檢視

這個構圖必須注意到鞋子的協調性。當繪製鞋底的形狀且鞋子帶有鞋跟時，要先從鞋跟開始繪製，然後再畫腳的部分。只要從底部開始繪製，就不會破壞協調性了。

注意腳尖的遠近效果

腳的模式 Variation

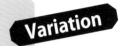

膝蓋輕觸

並肩坐著,雙方的膝蓋輕微碰觸的形狀。
要一邊注意腳的大小和粗細,一邊繪製出
兩者的差異。從正面檢視的腳踝要讓拇指
側略為上揚。

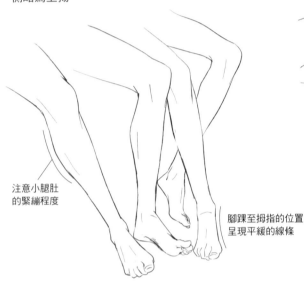

注意小腿肚
的緊繃程度

腳踝至拇指的位置
呈現平緩的線條

翹二郎腿

一邊注意小腿肚的肌肉,一邊使線條呈現
一直線。繪製女性化的角色時,只要粗略
描繪即可。

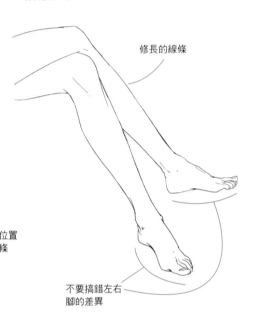

修長的線條

不要搞錯左右
腳的差異

跨上雙腳

首先,先畫出被跨上的腳。接著,描繪跨
在上方的腳。跨在上方者的小腿肚形狀,
要根據和人物重疊的情況進行調整。

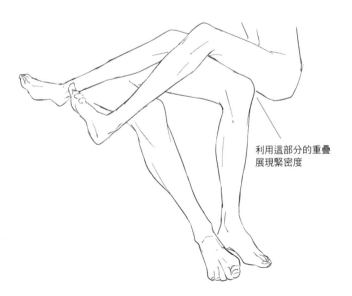

利用這部分的重疊
展現緊密度

交疊在相反的腳上

一邊伸展單隻腳一邊交疊上另一隻腳的形
狀。腳趾是從腳踝的中心繪製出放射狀的
曲線,同時注意生長的線條。

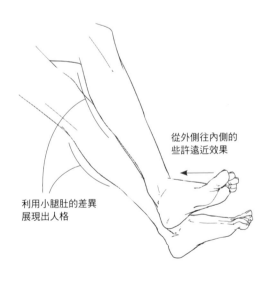

從外側往內側的
些許遠近效果

利用小腿肚的差異
展現出人格

面對面稍微接觸

在面對面的狀態下，接觸膝蓋周圍的形狀。
利用深入描繪的程度來展現出受方和攻方的
差異。注意不要讓受方看起來像女孩子！

如果是肌肉發達者，
則加上線條

略粗的線條

務必把重心
放在單腳上

重心

從後面稍微接觸

從背後接觸小腿肚附近的形狀。重疊的部分
要把雙方的腿部線條加粗，藉此避免腳部線
條混在一起而分不清。

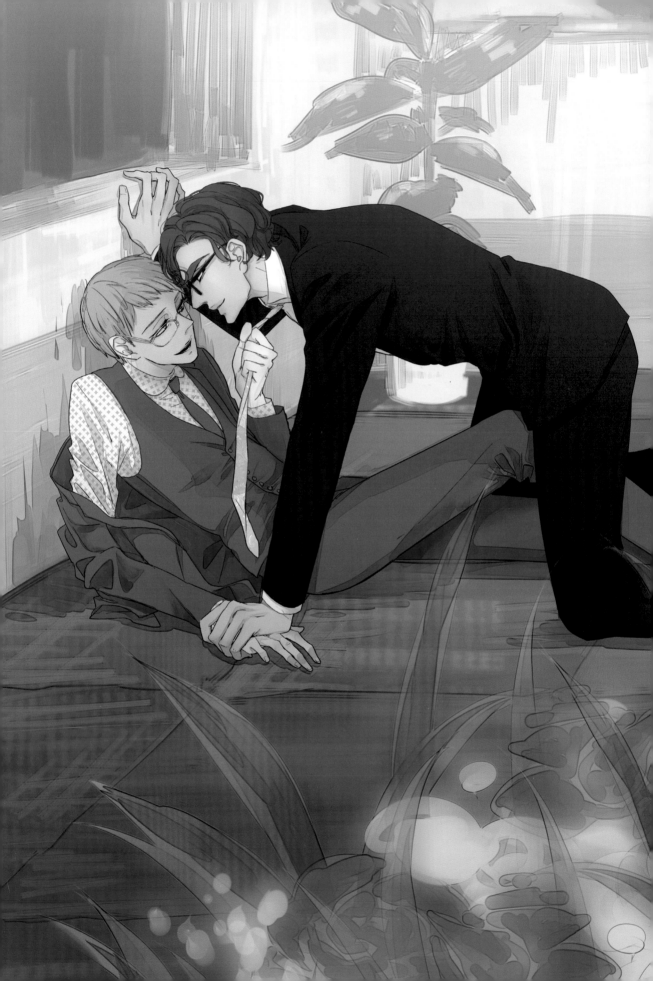

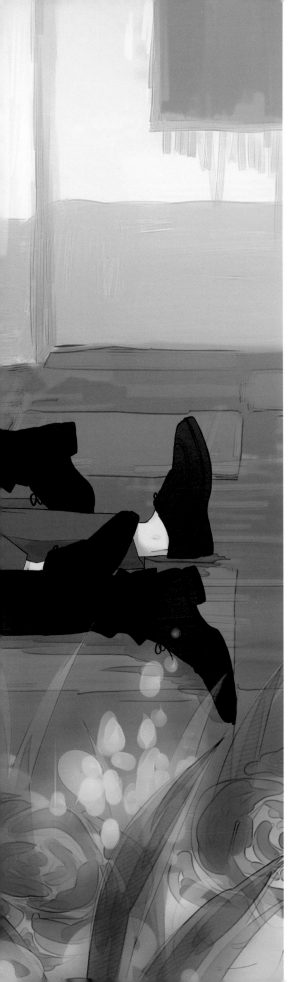

○咚

用來限制對方的動作「○咚」。這種動作同時也會成為萌生愛意的契機。這裡就來繪製標準的地板咚和壁咚模式吧！

手
重點在 072 頁

腳
重點在 076 頁

手的繪製方法 Check Point

●上色重點

燈光來自於天花板。因此，攻方的陰影會落在受方身上。不過，受方抓著攻方領帶的手是往外側拉的關係，在光線的照射下看起來印象更深刻。

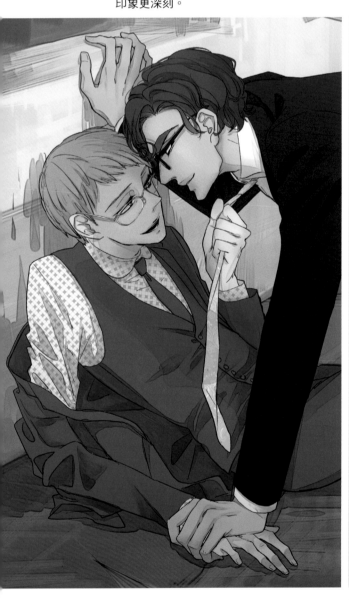

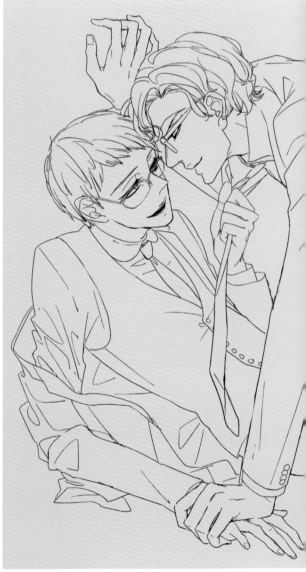

●繪製重點

攻方（上）的關節和手指要粗曠一些，藉此呈現出男子漢的形象。相反地，受方的關節和手指則要纖細一些，展現出奢華形象。身高方面的差異不大，所以要利用幾乎相同大小的手來表現。

從其他角度確認！

從受方檢視

從攻方的手掌至食指的線條，要意識到骨骼表現，注意絕對不要採用直線。另外，也要注意食指往手腕伸展的肌腱方向。

注意手背的肌腱

這個線條很重要

加上無意的線條相當重要

從攻方檢視

從手腕至拇指，繪製時要注意顯眼的關節和突出的部分。藉由賦予強弱的繪製，便可產生立體感。

正確地畫出這個線條的凹凸

整體上加粗線條

從側面斜下方檢視

描繪手指複雜交握的構圖時，最好盡可能省略線條。為了讓手和手之間的邊界更加明顯，也可以試著把攻方的手部線條加粗。

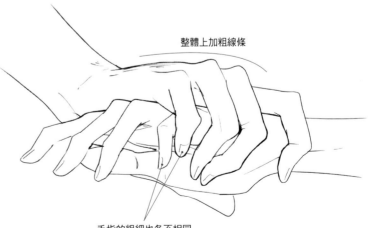

手指的粗細也各不相同

手的模式 Variation

雙手貼於平面

雙手做出壁咚姿勢的形狀。推壓的力量比較容易落在最長的中指，以及位在兩側的拇指和小指。這3根手指的變形狀況最為明顯。

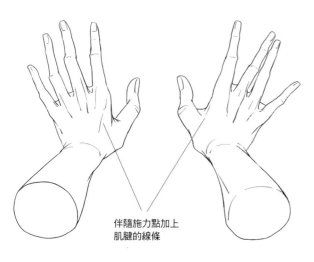

伴隨施力點加上肌腱的線條

正面的地板咚

幾乎令人無法抵抗的地板咚。被地板咚的那一方的手，只要把中指和無名指畫在一起，就可以構成女性化且優雅的印象。

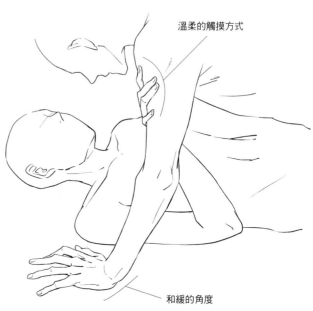

溫柔的觸摸方式

和緩的角度

壁咚（側面）

從側面檢視壁咚的手。看不見拇指。手掌的肉因擠壓呈現平坦。手腕上的皺紋越是明顯，就可以清楚表現出施加的力道。

隱約可見的食指

這個角度也很重要

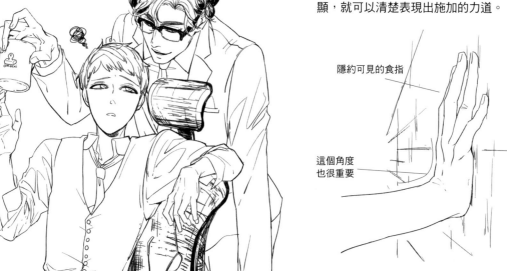

壓住對方單手手腕的地板咚

僅有單手的強力束縛。對方沒有抵抗的時候，被抓住的手會呈現手指放鬆的狀態。因此，手指會呈現朝上且鬆弛彎曲的形狀。

壓住對方雙手手腕的地板咚

用單手束縛住對方的雙手。把對方壓制在地板時，手的按壓力量會變強，所以被握住的手腕會彎曲，呈現出自由受限的形狀。

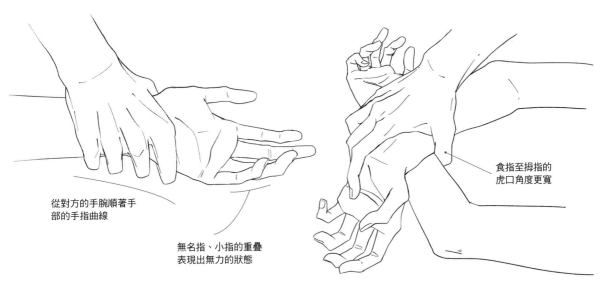

從對方的手腕順著手部的手指曲線

無名指、小指的重疊表現出無力的狀態

食指至拇指的虎口角度更寬

壓住對方單手手腕的壁咚

被抓住的手呈現無力狀態，抓住手的手則是呈現用力狀態，只要表現出兩者的差異，就能夠有效地營造出氛圍。抓住手的手的中指第3關節較其他關節尖銳。

壓住對方雙手手腕的壁咚

緊抓著手的手略為朝上，所以被抓著的手的手腕還有活動空間。因此，被抓著的手的指尖會比地板咚略為朝向內側。

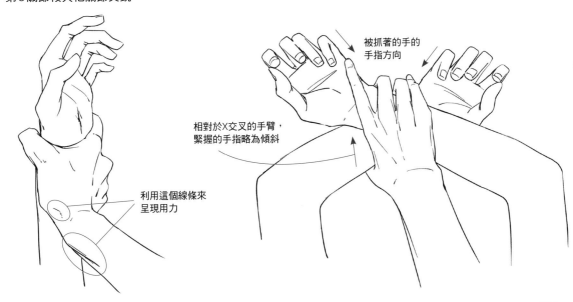

利用這個線條來呈現用力

被抓著的手的手指方向

相對於X交叉的手臂，緊握的手指略為傾斜

腳的繪製方法

●上色重點

要注意攻方和受方的重疊部分，以及其他部分的陰影變化。另外，西裝的皺摺難以表現。就算畫出皺摺，線條仍舊呈現直線，所以要加上明確的陰影。

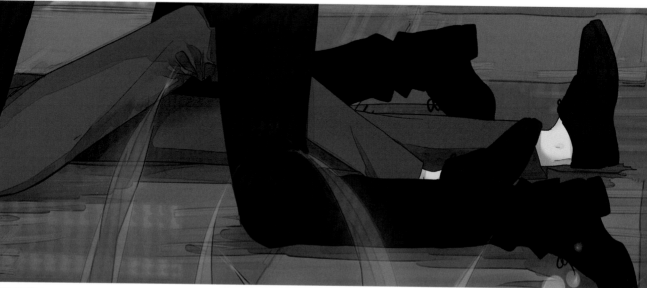

● 繪製重點

攻方穿的是內綁鞋帶式的制式皮鞋。受方則是穿著外綁鞋帶式的非制式皮鞋。鞋子和西裝一樣，最好依照TPO（時間、地點、場合）進行穿著。

從其他角度確認！

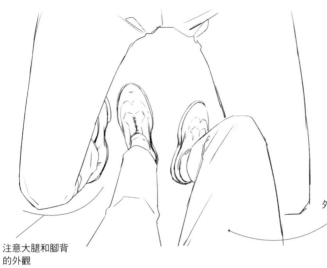

從受方檢視

繪製時要注意展現出縱深。因為這是很難表現出遠近效果的構圖，所以在習慣之前，先試著參考自己的腳進行繪製吧！

外側的腿部最粗

注意大腿和腳背的外觀

從斜側面檢視

注意皮鞋的堅硬材質。如果曲線太過彎曲，皮革的印象會顯得不夠自然。只要確實地繪製出鞋底部分，就可以輕易地表現出皮鞋材質。

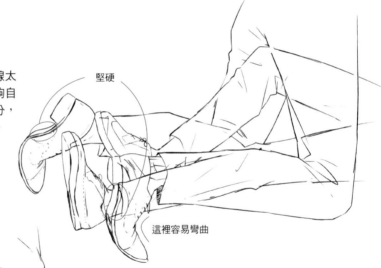

堅硬

這裡容易彎曲

比較筆直

看不到鞋底

從後面檢視

正確地掌握地板和腳尖接觸地面的方式。相較之下，受方較為無力，所以腳尖要放鬆，不要施力。鞋底的形狀會因鞋子材質而有所不同，所以不要忘記賦予差異。

交疊糾纏 ✝ ❷ ○咚

腳的模式 Variation

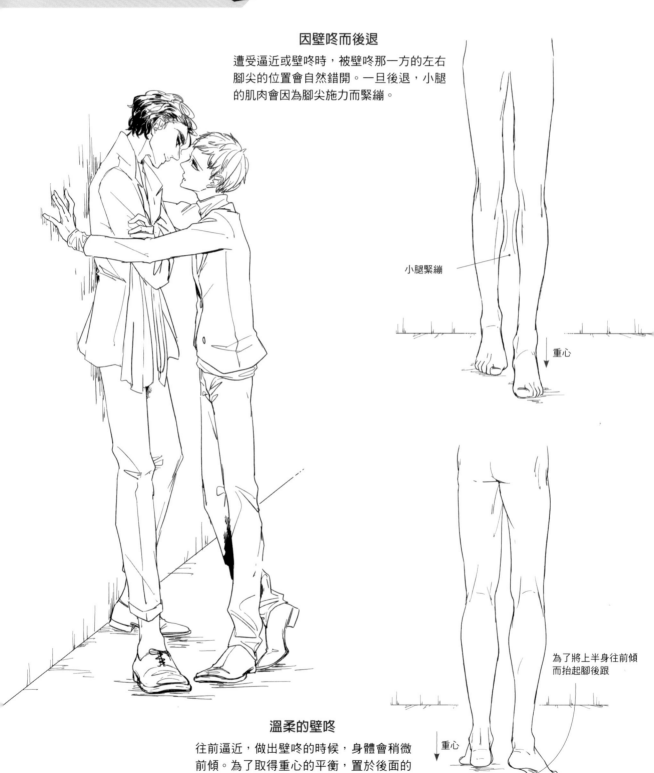

因壁咚而後退

遭受逼近或壁咚時，被壁咚那一方的左右
腳尖的位置會自然錯開。一旦後退，小腿
的肌肉會因為腳尖施力而緊繃。

小腿緊繃

重心

為了將上半身往前傾
而抬起腳後跟

重心

溫柔的壁咚

往前逼近，做出壁咚的時候，身體會稍微
前傾。為了取得重心的平衡，置於後面的
腳尖會朝外側打開並施力。

遠距離的壁咚

為了避免腳部的線條混亂，重疊部分的線條要畫粗點，以繪製出差異性。另外，腰部的扭轉情況也要依照壁咚的手部方向來稍作調整。

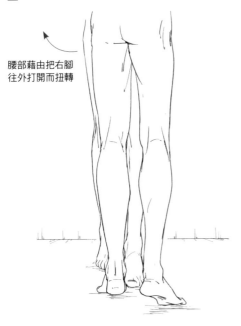

腰部藉由把右腳往外打開而扭轉

近距離的壁咚

以形成大腿咚程度的距離之壁咚。一邊思考身體的重心，一邊決定腳部的配置。場景的形象會因配置位置而有所不同。

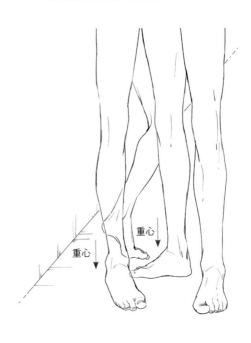

重心

重心

壓制性的地板咚（側面）

以非正面或正側面的角度繪製腳部的時候，只要稍微加上腳背和腳底的邊界線，構圖就會更加平穩。可是，要注意避免過多的深入描繪。

壓制性的地板咚（後面）

可看見壓制者的腳底為極大角度的形狀。抓出後腳跟的位置，決定好腳底和腳背側的邊界線之後，只要再畫出腳踝的皺摺即可。深入描繪適當就好。

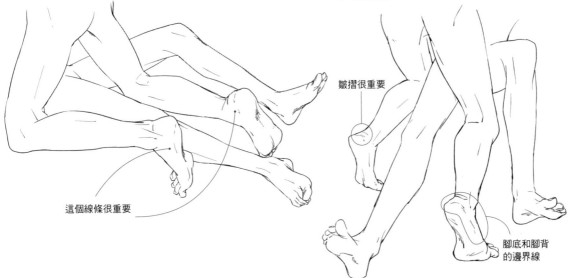

這個線條很重要

皺摺很重要

腳底和腳背的邊界線

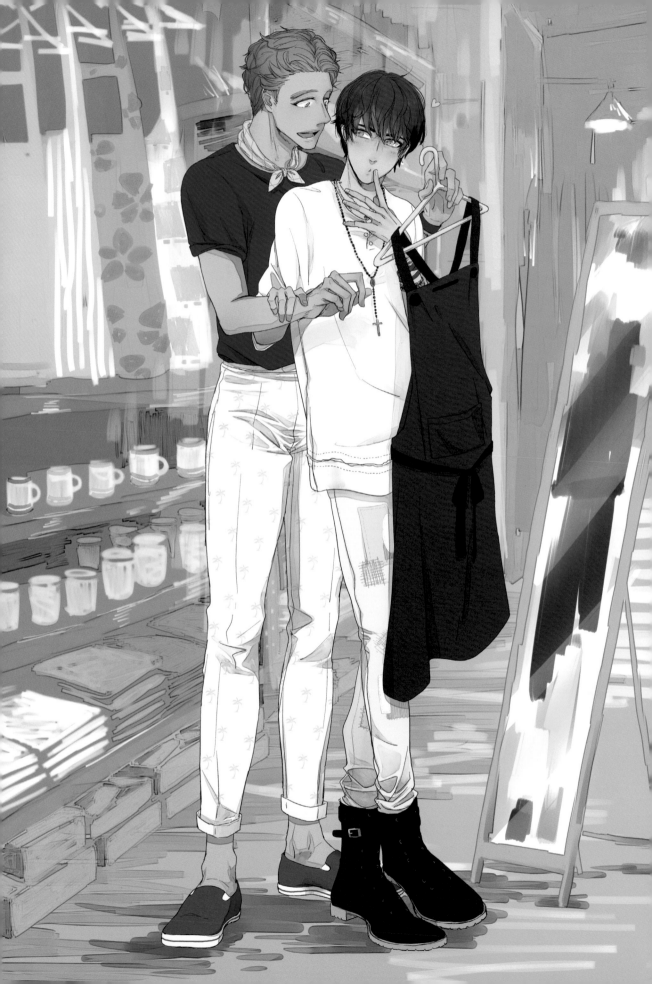

③

戶外約會

漫步街中的兩個人，購物、喝茶同進同出已經變得理所當然。兩人的肢體已形成自然親密的距離。

— Story —

兩人一起選購在家中使用的圍裙。攻方如同從後面環抱般把圍裙擺在受方面前，受方因而小鹿亂撞，並輕推著攻方下意識舉起的手。

手

重點在 **082**頁 ▶

腳

重點在 **086**頁 ▶

手的繪製方法 `Check Point`

●上色重點

手指伸展是略帶女性化的動作。可是，因為人物本身是男性，所以上色的時候要注意到有稜有角的形狀。關節部分尤其要展現出硬度。

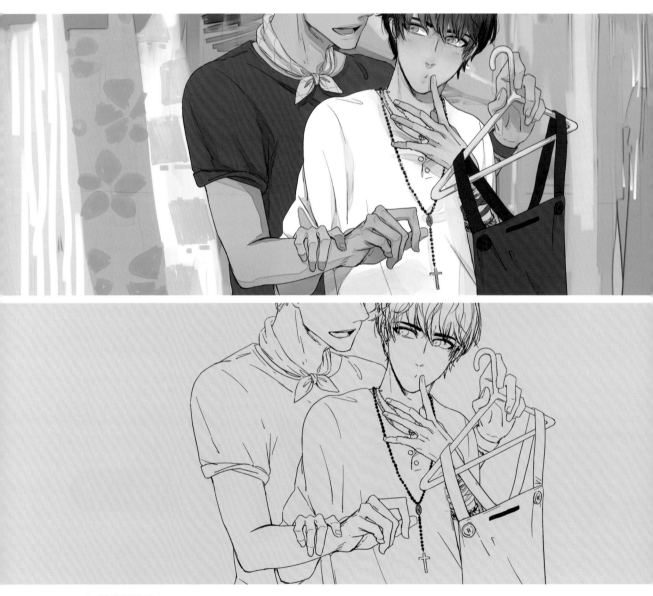

●繪製重點

抓住某東西的動作，要注意被抓物體的形狀和硬度。如果是細且硬的衣架，就要確實用手指勾住；如果是喜歡的人的手腕，則要注意到圓柱形狀，輕柔地擺放。

從其他角度確認！

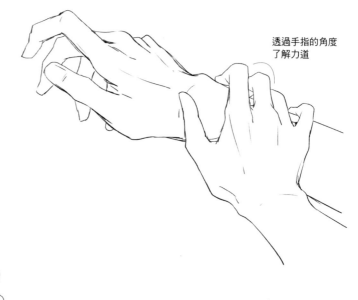

透過手指的角度
了解力道

受方從側面檢視

受方的手制止攻方伸展的手。要考慮受方的手掌形狀及其碰觸攻方手腕的圓柱曲線形狀。 一邊確認觸摸何處一邊繪製。

攻方從上方檢視

受方的手掌就像沿著攻方的手腕那樣垂直觸摸著。因此，手指繞往攻方手腕的另一側。以觸摸圓柱般的形象，一邊注意伸往手腕後方的手指的立體感，一邊進行繪製。

從第1關節
往後彎折

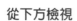

受方的掌肉

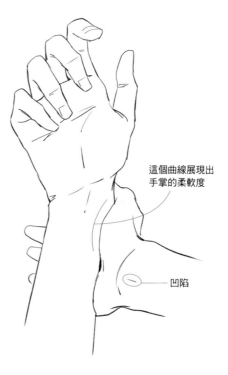

這個曲線展現出
手掌的柔軟度

凹陷

從下方檢視

把焦點放在受方手掌的胖瘦。手腕側具有緩衝，中央部分呈現凹陷。以攻方的手腕宛如陷在凹陷部般的形狀繪製受方的手。為了避免僅露出局部的指尖看起來不自然，繪製時也應考慮到看不見的部分。

手的模式 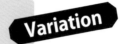 Variation

手指垂直重疊（前面）

指甲的形狀會因角度而改變。諸如從指尖側檢視的形狀、從側面檢視的形狀等等，正確地繪製指甲的形狀吧！如此一來，手指的動作就會變得更清楚。

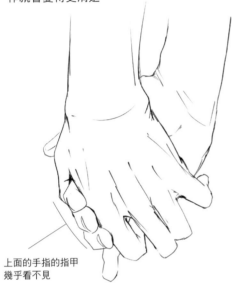

上面的手指的指甲幾乎看不見

手指垂直重疊（側面）

牽手的時候，手背至手腕之間會呈現出特定角度。和一般把手放下的狀態相比，要連同牽手的部分一起繪製成提起的樣子。

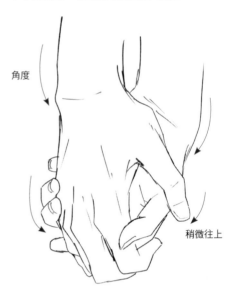

角度

稍微往上

手指交握（側面）

把深入描繪限制在最小限度，避免過度描繪而使構圖顯得複雜。只要掌握對方和自己的手指交握的情形來繪製即可。

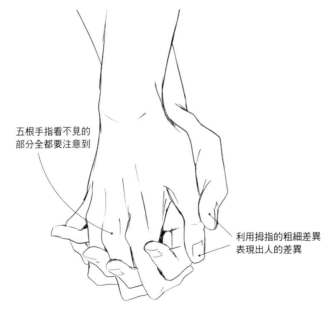

五根手指看不見的部分全都要注意到

利用拇指的粗細差異表現出人的差異

手指交握（斜上方）

這個角度的手指不需要描繪得太仔細。稍微畫出對方的手指從指縫中露出的程度即可。只要用這種感覺描繪，就能輕鬆表現。

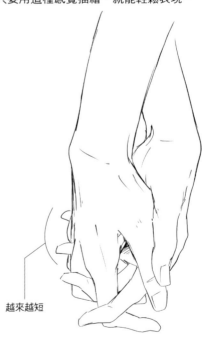

越來越短

餵吃冰淇淋

握著冰淇淋的手要繪製成宛如拿著柔軟物體的樣子。繪製時觸摸到手背的手要考慮到觸摸的強度和觸摸位置的突出或凹陷。

和緩的曲線

稍微注意空隙

指尖互碰

越是肢體糾纏多的構圖，越要把每隻手的深入描繪限制在最小程度。只要強調手和手之間的交界線，構圖就會比較清楚。繪製時要避免讓構圖顯得複雜。

這個線條很重要

共撐一把傘

搭臂的手要注意到觸摸的手臂曲線。首先，要想像抱著圓柱的手形。接著，要注意到手臂肌肉（上臂肌肉）的隆起狀況。

食指和中指
最為突出

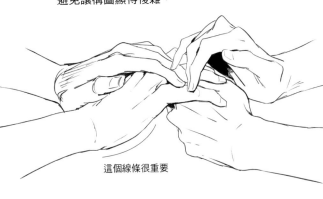

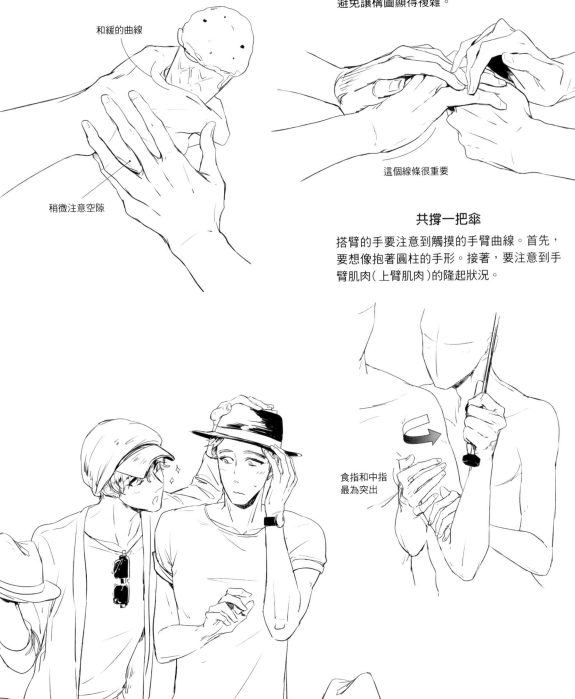

腳的繪製方法

●上色重點

鞋帶的綁法就算有些許不同也沒有關係。
只要確實地深入描繪陰影和鞋帶,仔細地
著色,自然就能掌握到想要的形象。

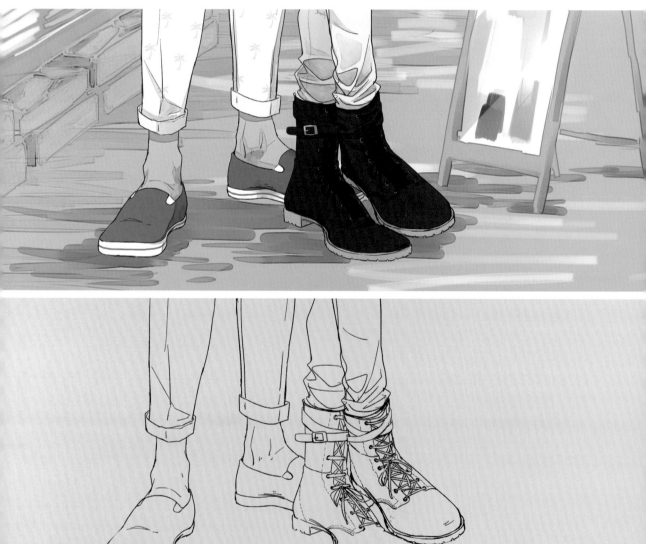

● 繪製重點

腳底的形狀會因拇指側和小指側而有極大
差異。繪製的時候,要注意到非左右對稱
的問題。腳底部分的中間要稍微變細。

🌹 從其他角度確認！

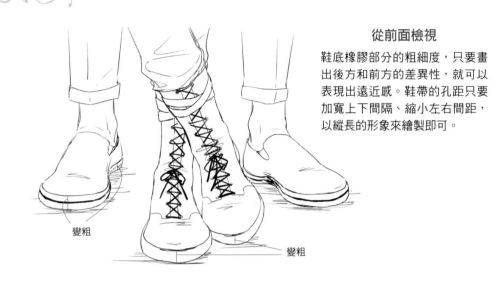

從前面檢視

鞋底橡膠部分的粗細度，只要畫出後方和前方的差異性，就可以表現出遠近感。鞋帶的孔距只要加寬上下間隔、縮小左右間距，以縱長的形象來繪製即可。

變粗

變粗

從後面檢視

難度較高的構圖。外側畫腳後跟和腳踝，看不見的另一側則畫上腳背和指甲，要先思考腳部的形狀再進行描繪。繪製時只要先想像鞋底的形狀，就會比較容易掌握。

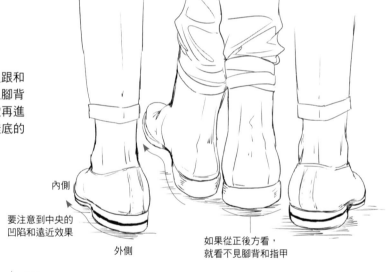

內側

要注意到中央的凹陷和遠近效果

外側

如果從正後方看，就看不見腳背和指甲

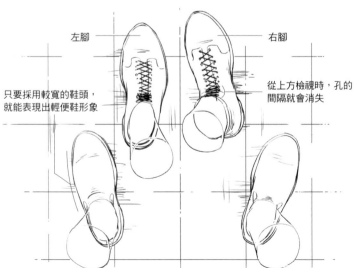

左腳

右腳

只要採用較寬的鞋頭，就能表現出輕便鞋形象

從上方檢視時，孔的間隔就會消失

從上方檢視

注意鞋帶的間隔。鞋底的形狀因鞋子的種類而有不同。尖細的腳尖可以表現出皮鞋的形象；圓且寬的鞋頭則能呈現出輕便鞋的形象。

腳的模式 Variation

相倚著走

讓大腿到膝蓋的線條持續沿伸至腳踝。膝蓋骨若往外側繪製，呈現男性化；膝蓋骨若往內側繪製，則呈現女性化。

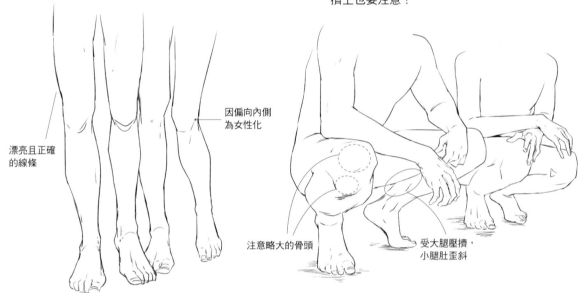

漂亮且正確的線條

因偏向內側為女性化

蹲下

立體性的構圖只要加上關節的線條，就能強調出立體感。這個時候，就要把膝蓋骨畫得誇張一點，加以區別。在小腿肚的壓擠上也要注意！

注意略大的骨頭

受大腿壓擠，小腿肚歪斜

斜向對坐

腳交叉後，上方小腿肚的肌肉會因下方膝蓋的壓擠而呈現隆起的狀態。另外，下方腳的腳底要確實地平貼地面。

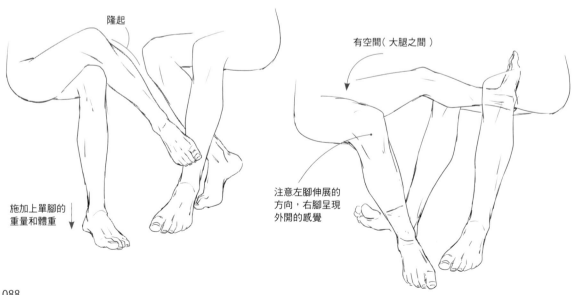

隆起

施加上單腳的重量和體重

對坐惡作劇

腳在桌子下面偷偷地惡作劇。受方和攻方都把雙腳張開。描繪的時候，要注意兩腳之間的空間和立體的骨盆。

有空間（大腿之間）

注意左腳伸展的方向，右腳呈現外開的感覺

墊起腳尖貼近（側面）

墊腳尖的時候，重心會往拇指側傾斜，所以除了讓力量施加在拇指上之外，小指則要畫出若有似無的貼地感。同時，膝蓋背後則要略微隆起。

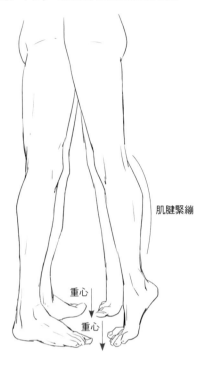

肌腱緊繃

重心

重心

墊起腳尖貼近（斜下方）

繪製大膽的構圖時，與其小心謹慎，膽大果斷才是最重要。不過，仍要考量到彼此的腳相對於地板的角度，避免破壞了遠近效果。

也要考慮到上半身的角度和緊密度

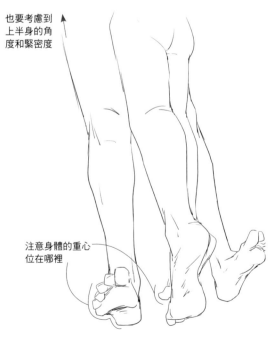

注意身體的重心位在哪裡

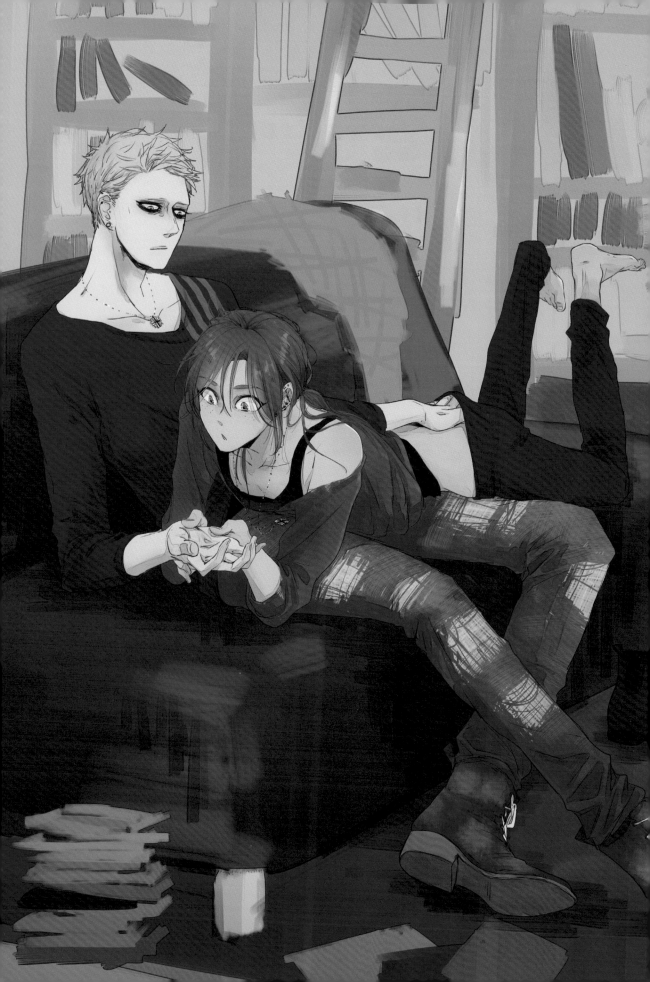

Chapter
2

④

室內約會

情侶獨處的時候，總是會有許多肢體接觸的情況。描繪在私人的空間裡，比朋友、比家人，比任何人更親密的肢體接觸。

— Story —

在沙發上把攻方的手當作玩具的受方，沒想到經常撫摸自己的手竟是意外地柔軟。攻方也不甘示弱地把手伸進受方的褲子裡，從淘氣的惡作劇到真正的勝負，就差一點點。

手

重點在
092頁 ▶

腳

重點在
096頁 ▶

手的繪製方法 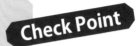 Check Point

●上色重點

肌色只要偏白，就會顯得比較女性化。希望展現白淨且男性化時，就採用偏黃的膚色；希望表現黝黑且女性化時，只要採用偏紅的膚色即可。只要根據攻方和受方的角色去做顏色分配，自然就會比較輕鬆。

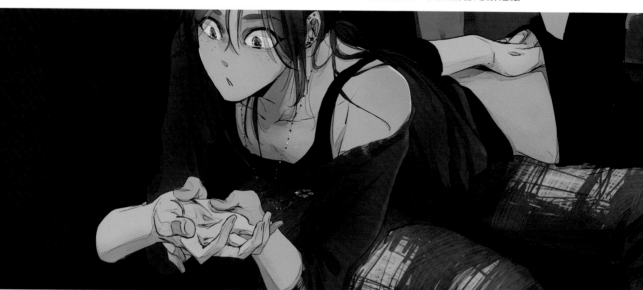

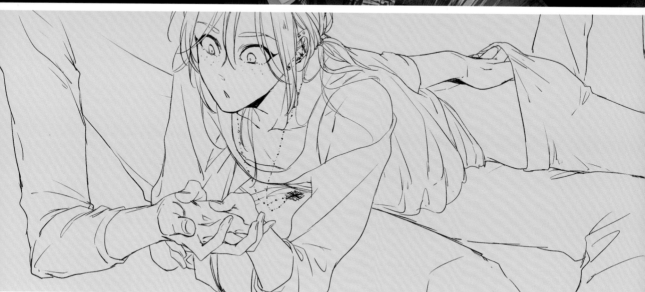

●繪製重點

就算是肌肉壯碩的人，手掌仍然會顯得柔軟。包含手指在內的手背部分有著堅硬的形象，而手掌部分則要採用較柔軟的形象來繪製。

從其他角度確認！

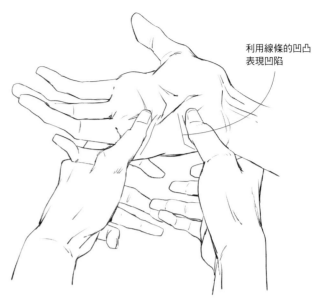

利用線條的凹凸
表現凹陷

從受方檢視

完全放鬆的手掌肌肉比想像得厚實
且柔軟。就像觸摸柔軟且膨脹的物
品那樣，只要畫出按壓的手指明顯
凹陷的樣子就行了。

放鬆，手指朝上

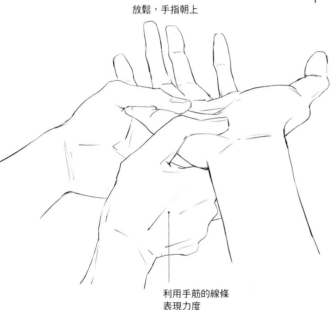

利用手筋的線條
表現力度

從攻方檢視

一邊注意手掌的柔軟度，一邊按摩手。
手指的彎曲、施力程度，會因為按壓位
置的骨骼或肌肉影響而有所不同。只要
自己試著壓壓看，就能輕易了解。

從上方檢視（其他模式）

因為刺激到相連的肌肉，所以小指
呈現彎曲。拇指以外的手指應該是
輕柔繞到手掌背後撐起手掌，而不
會因為施力而緊握。

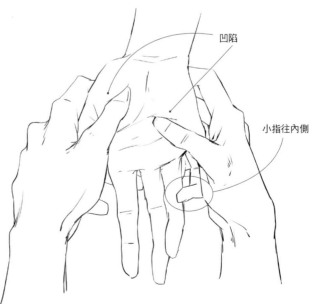

凹陷

小指往內側

手的模式 Variation





手的模式 Variation

從後面檢視遊戲

拿著遊戲搖桿或遊戲機的時候，手指會在按鈕上面待機。手持這類機器的時候，食指的位置相當重要。

手指沿著肩骨擺放

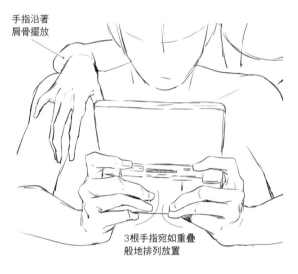

3根手指宛如重疊般地排列放置

妨礙打遊戲

因為怎麼調情，對方都沒有反應，所以就開始在旁邊干擾遊戲的進行。托腮的手指要一邊考量接觸部位的形狀，一邊畫出彎曲的線條。

手指繞到臉頰後面，看不到小指以外的手指

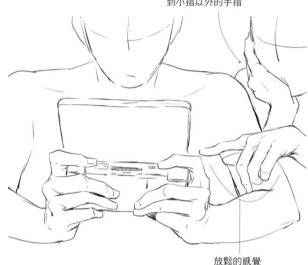

放鬆的感覺

沒收遊戲機

因為對方不理不采，所以就沒收了對方的遊戲機。手上的遊戲機突然被對方搶走，頓時變得空無一物的手，就是這種構圖的關鍵。

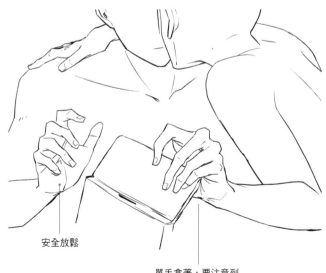

安全放鬆

單手拿著，要注意到看不到的拇指

摟肩

先思考摟肩的手所碰觸的位置，再開始繪製。因為是從後側方環抱，所以距離較遠的左臂會比較用力，呈現出環抱的形狀。

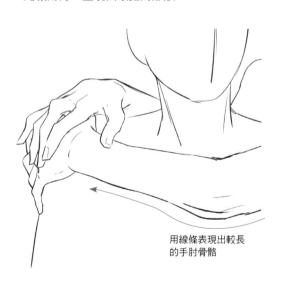

用線條表現出較長的手肘骨骼

從後面環抱（前面）

抱著肩膀的手，要把手指的根部打開，畫出施力的感覺。用力環抱的感覺，可以讓人感受到愛情與執著。

畫出手筋

從後面環抱（右側）

立體性的圖畫要注意到遠近感。這張構圖尤其要注意到手掌和手腕重疊的部分。以立體性去思考手、胳臂和肩膀。

觸摸著別人的手的感覺

因為輕柔碰觸，所以手指略呈筆直

往內側

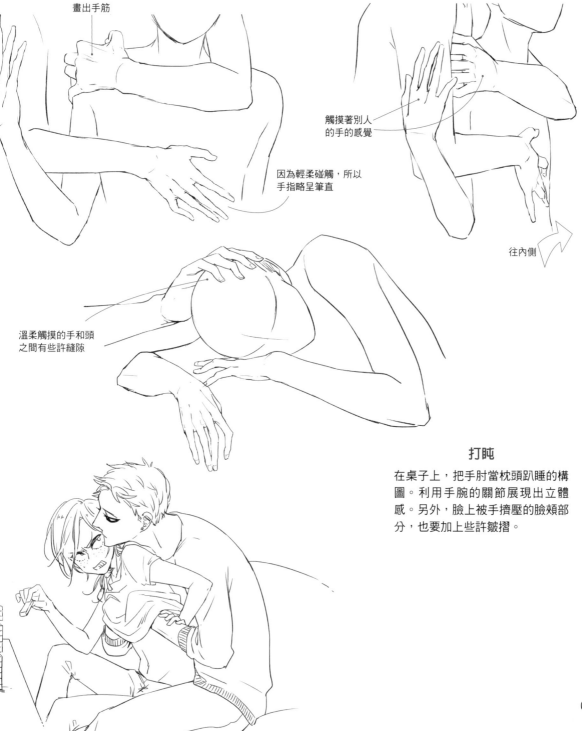

溫柔觸摸的手和頭之間有些許縫隙

打盹

在桌子上，把手肘當枕頭趴睡的構圖。利用手腕的關節展現出立體感。另外，臉上被手擠壓的臉頰部分，也要加上些許皺摺。

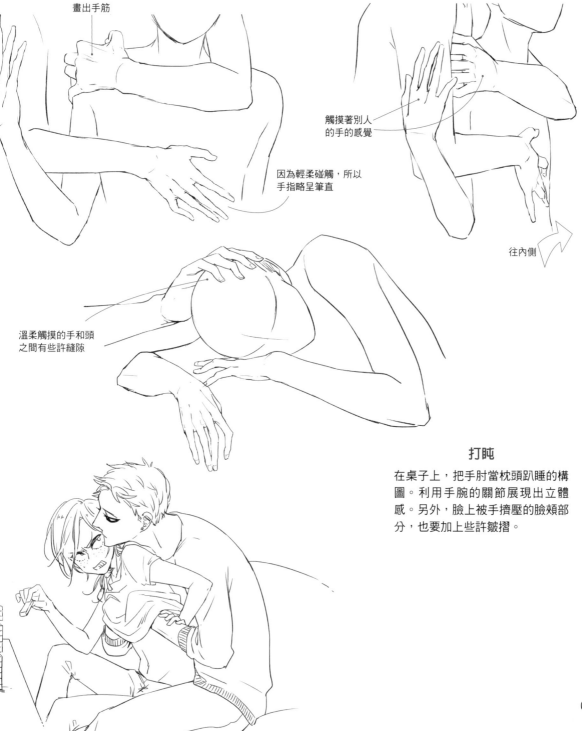

腳的繪製方法 Check Point

●上色重點

位在插畫內側的物件只要將陰影多塗上
些暗色，就能夠呈現出縱深。在避免與
實際光源產生不自然感下，一邊檢視協
調一邊著色。

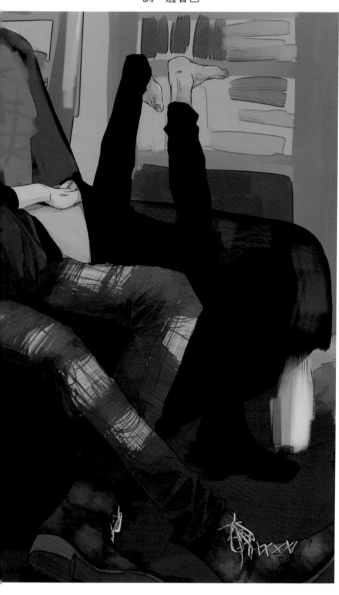

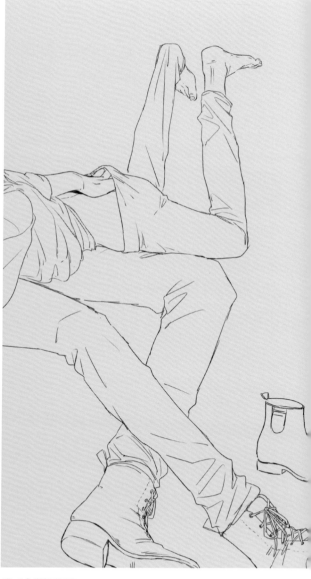

● 繪製重點

受方的纖細腳踝要展現出踝與腳後跟的肌腱，藉
此表現骨感的纖細形象。而長統靴維持原本的造
型即可，不需要畫出彎折的曲線或是皺摺。

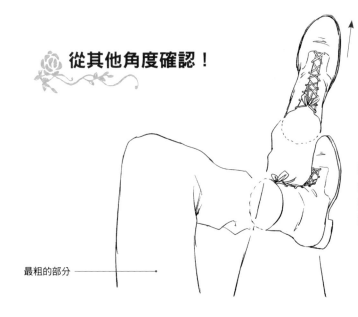

從其他角度確認！

往內側變得
小而細

最粗的部分

受方從上方檢視

鞋子就算是鞋帶部分也要呈現出立體感。
如同放在鞋子上那樣要注意鞋帶被打結的
部分。另外，只要連編好的部分也套用遠
近感，就能呈現出立體感。

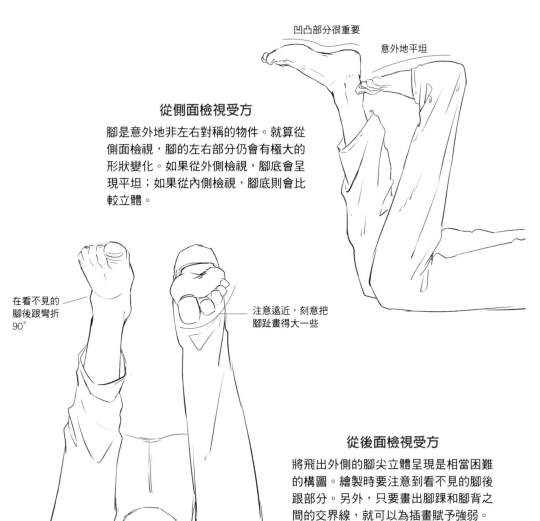

凹凸部分很重要

意外地平坦

從側面檢視受方

腳是意外地非左右對稱的物件。就算從
側面檢視，腳的左右部分仍會有極大的
形狀變化。如果從外側檢視，腳底會呈
現平坦；如果從內側檢視，腳底則會比
較立體。

在看不見的
腳後跟彎折
90°

注意遠近，刻意把
腳趾畫得大一些

從後面檢視受方

將飛出外側的腳尖立體呈現是相當困難
的構圖。繪製時要注意到看不見的腳後
跟部分。另外，只要畫出腳踝和腳背之
間的交界線，就可以為插畫賦予強弱。

腳的模式 Variation

屈膝側躺

雙腳並排側躺的姿勢。膝蓋會遮蓋住腰部周圍的部分，所以只要先思考腳的根部和臀部的位置，構圖就會比較完整。

避免腳趾的方向不自然

腳的內側是腰部和胯下

腰骨緊繃

肌肉互相推擠

腳部平緩彎曲側躺

腳並非全部平貼在地面上。比起左腳浮起的腳踝，前面會因重力而偏向下方。另外，小腿肚也會因為彎曲膝蓋的角度而變形。

仰躺深入雙腿之間（上方）

壓在另一方的構圖。腳的印象取決於拇指。拇指多半有著不同於其他指頭的角度。形狀也會因角度而改變。

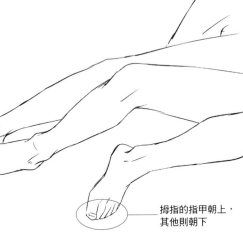

拇指的指甲朝上，其他則朝下

最接近，尺寸最大

仰躺深入雙腿之間（腳底側）

從腳底開始深入描繪時，要先畫出足以掌握整體形狀的參考線。要避免描繪得太過詳細。以免構圖看起來顯得混雜。

可清楚看出凹陷的線條

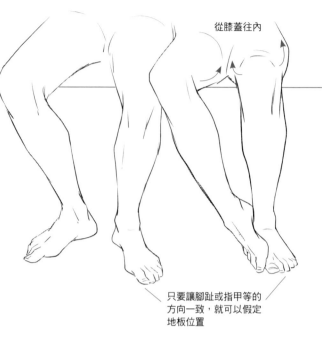

從膝蓋往內

只要讓腳趾或指甲等的方向一致，就可以假定地板位置

貼上大腿

以可以清楚看出膝蓋位置的描繪方式，展現出立體感，同時表現出巧妙貼近的感覺。注意地面的位置，對齊兩個人的腳部位置。

趴臥，後腳跟交叉

自然且放鬆的姿勢。這是會促使視線移往腳尖的構圖，所以只要拘泥在諸如腳踝的突出、後腳跟的肌腱等纖細的深入描繪，就可以展現出美麗的構圖。

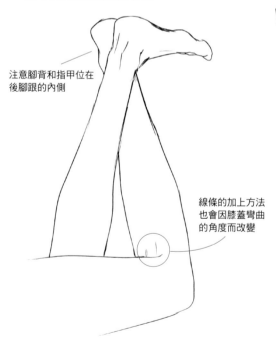

注意腳背和指甲在後腳跟的內側

線條的加上方法也會因膝蓋彎曲的角度而改變

交疊糾纏 ✝ ❹ 室內約會

099

粗壯手腳的繪製方法

手腳的粗細也會影響到人物的特性建立。
就算是相同的「粗細」，也會因何處賦予脂肪和肌肉而改變之。

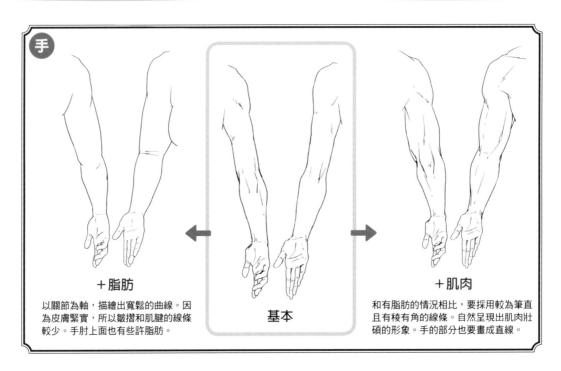

手

基本

＋脂肪

以關節為軸，描繪出寬鬆的曲線。因為皮膚緊實，所以皺摺和肌腱的線條較少。手肘上面也有些許脂肪。

＋肌肉

和有脂肪的情況相比，要採用較為筆直且有稜有角的線條。自然呈現出肌肉壯碩的形象。手的部分也要畫成直線。

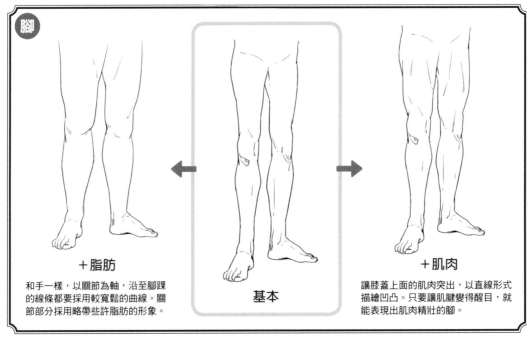

腳

基本

＋脂肪

和手一樣，以關節為軸，沿至腳踝的線條都要採用較寬鬆的曲線。關節部分採用略帶些許脂肪的形象。

＋肌肉

讓膝蓋上面的肌肉突出，以直線形式描繪凹凸。只要讓肌腱變得醒目，就能表現出肌肉精壯的腳。

親密纏綿

情人之間所產生的愛恨情仇。在那種的情境下，交雜著愛慕對方的情感。正因為深愛著彼此，所以才能夠修成正果。現在就來看看那時候的肢體動作吧！

①

爭吵

深愛對方的情感越是強烈，嫉妒和不安也就會越加遽增。有時也會出現暴力場景。現在就試著表現出暴力性的肢體動作吧！

— Story —

從誤解中對自己的愛情感到不安的攻方。因為情緒無處宣洩而對受方暴力相向，受方對突然其來的舉動大為吃驚。攻方掐住受方的下巴，希望受方說出究竟喜歡的是誰……。

手
重點在 104 頁 ▶

腳
重點在 108 頁 ▶

手的繪製方法 Check Point

●上色重點

握有主導權的那一方採用較深的膚色，比較能夠呈現出權威感。亦可以採用完全相反的做法，試著把握有主導權的那一方的膚色畫成偏白的肌膚。讓人物產生偏差，讓氛圍更加濃郁。

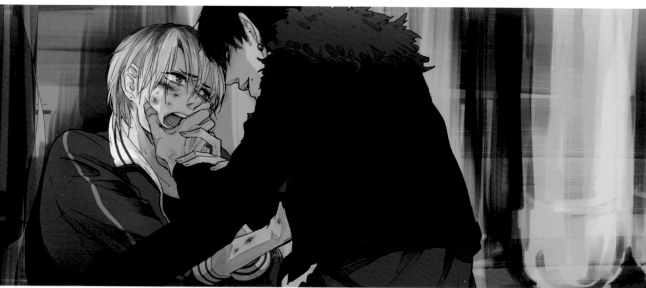

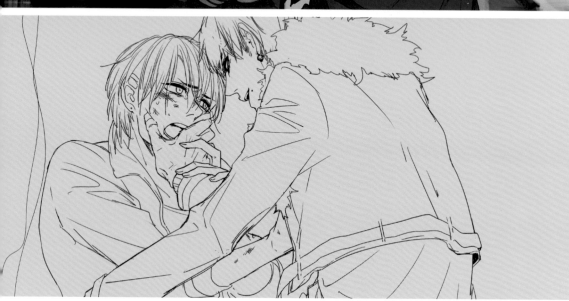

●繪製重點

施加在對方身上的動作越是強烈，皮膚的凹陷程度就會越加明顯。先思考主導權在誰的手上，再進行描繪吧！

從其他角度確認！

從受方檢視

受方的手猶如抗拒般地抓住攻方的手。攻方的手呈現出施力的狀態。要稍微強調手指的關節，以猶如臨摹受方臉部輪廓般的形象進行繪製。整體的印象呈現直線。可是，手掌的肌肉很柔軟，所以要採用比較平緩的曲線。

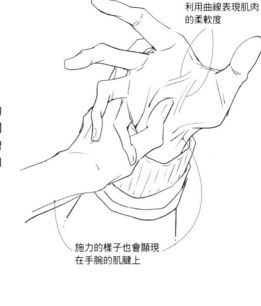

利用曲線表現肌肉的柔軟度

施力的樣子也會顯現在手腕的肌腱上

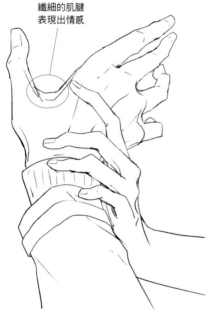

纖細的肌腱表現出情感

從攻方檢視

只要繪製手指的第1關節的彎曲狀態，就能輕易傳達出施力的感覺。這次把抗拒的手畫成放鬆觸摸的狀態。表現施力狀態的對比亦可。

從斜下方檢視受方

手的尺寸採用可以確實地抓住臉部的大小。如此就能顯現出男人味（實際上的尺寸應該更小一些）。表現力量稍嫌不足的形象時，則要縮小手的尺寸。另外，還要配合手指來加上臉部的皺摺。

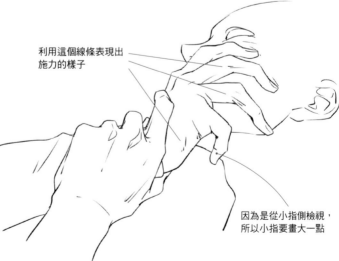

利用這個線條表現出施力的樣子

因為是從小指側檢視，所以小指要畫大一點

手的模式 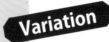 Variation

揮拳（斜側面）

握住拳頭時，所有手指都會往內側擠進。拇指側和小指側的手掌肌肉會隆起，所以要畫出較明顯的曲線。手臂的線條要採用直線。

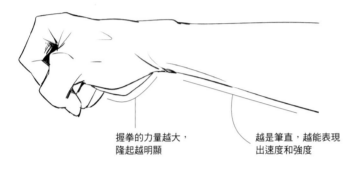

握拳的力量越大，
隆起越明顯

越是筆直，越能表現
出速度和強度

揮拳（斜下方）

拳頭的立體構圖並不常見。因此，就算構圖合乎透視，看起來仍然不夠扎實。繪製的時候，只要掌握陰影部分即可。

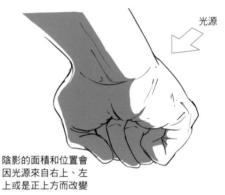

光源

陰影的面積和位置會
因光源來自右上、左
上或是正上方而改變

揮拳（上方）

手背的另一側存有折入的手指。手掌的肉受到擠壓，小指側的側面隆起。一邊注意這些部分的立體性，一邊進行描繪。

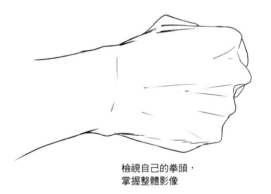

檢視自己的拳頭，
掌握整體影像

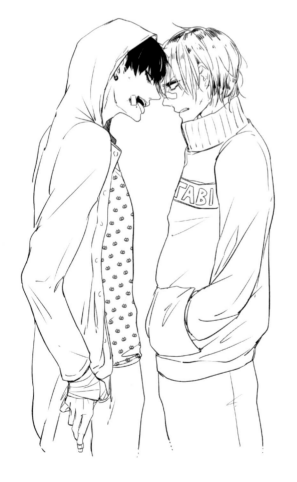

搥胸

毆打時要使用第1指骨。如果使用其他部分的話，形象就會顯得柔弱，表現出女性般的氛圍。同時也要思考一下捶打的位置。

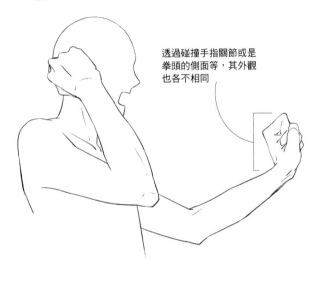

透過碰撞手指關節或是拳頭的側面等，其外觀也各不相同

揪住前襟

以朝向內側的拳頭形狀進行繪製。位置不同，氛圍也會改變。手臂只要畫出往上伸展的樣子，就可以表現出強勁力道，如果彎曲手臂並進一步靠近，則能表現出更險惡的感覺。

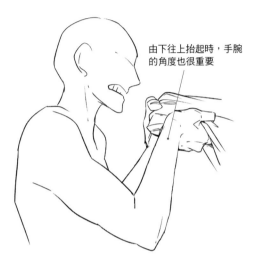

由下往上抬起時，手腕的角度也很重要

跨騎搥胸（斜側面）

表現屏弱感覺時，手腕要往外側彎曲，同時，胳臂則要往內側捲曲。表現男子氣概時，手腕至胳臂的部分則要繪製成直線。

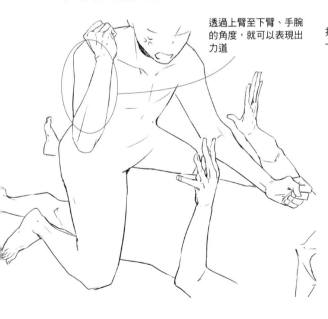

透過上臂至下臂、手腕的角度，就可以表現出力道

跨騎搥胸（斜上方）

挺立單膝的跨騎。身體往前傾斜，表現出襲擊的感覺。如果再加上揪住前襟的動作，就能使構圖更加完美。如果要展現更強大的力道，就讓手指朝手背側彎曲。

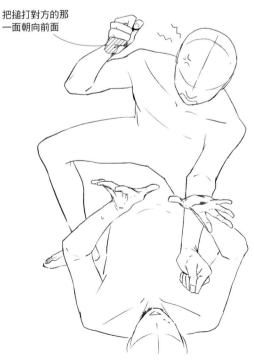

把搥打對方的那一面朝向前面

腳的繪製方法 Check Point

●上色重點

攻方穿的褲子是偏硬的材質，所以陰影的線條較為筆直。受方的褲子是運動褲，屬於較柔軟的材質，所以會呈現出曲線般的陰影。

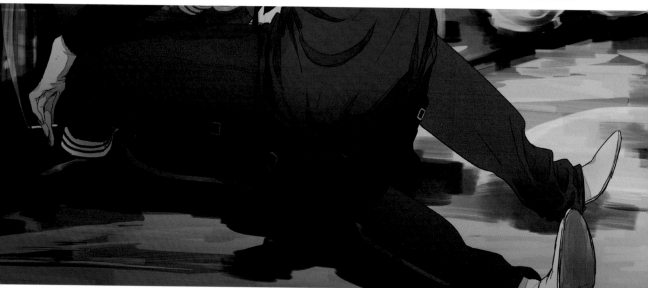

● 繪製重點

流氓蹲姿的重點在於平衡。如果想刻意表現重心的位置，反而會弄巧成拙。在本製作範例中，支撐全身的是右腳。

從其他角度確認！

從受方檢視下方

一旦膝蓋的骨骼得以清楚地繪製，腳的線條就會確實呈現。另外，蹲下時的大腿開啟幾乎是直角。如果是單腳往外側打開的情況，另一腳要略靠向內側。

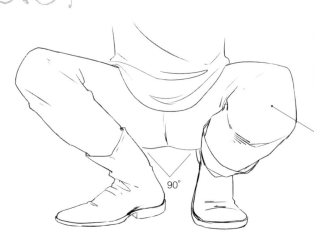

90°

結實描繪出位在外側的膝蓋

從側面檢視受方

因為受方採取反抗性的態度，所以腳尖呈現立起的狀態。柔軟材質的運動褲要在腳踝附近增加布料鬆弛的皺摺量。利用曲線描繪出形狀和皺摺吧！

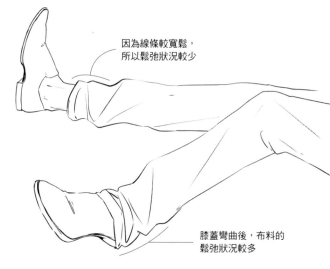

因為線條較寬鬆，所以鬆弛狀況較少

膝蓋彎曲後，布料的鬆弛狀況較多

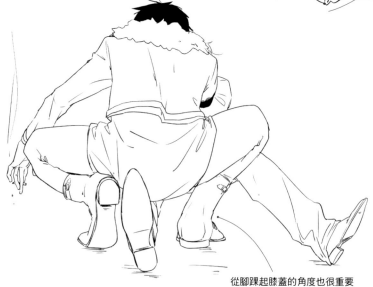

從腳踝起膝蓋的角度也很重要

從攻方的後面檢視

只要注意到遠近感，就能表現出左右腳的大小差異。攻方的右腳比左腳略往前。受方的腳呈現右腳伸直，左腳彎曲的狀態。容易顯現出大小的差異。

腳的模式 Variation

跨騎（側面）

畫腳底的時候，要先思考腳心的位置，再決定線條。被跨騎者如果沒有抵抗的話，腳尖會各自朝向外側。

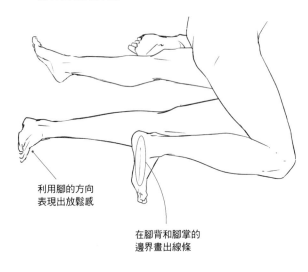

利用腳的方向
表現出放鬆感

在腳背和腳掌的
邊界畫出線條

跨騎（從上方）

以半蹲姿跨越對方的形狀。跨騎者的膝蓋方向不同，因此大腿向外突出的方式也會不一樣。被跨騎者要確實畫出膝蓋，表現出強弱度。

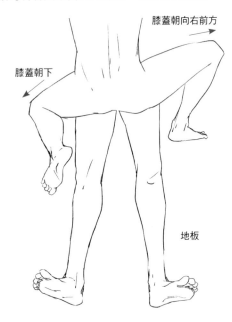

膝蓋朝向右前方

膝蓋朝下

地板

逼近（後面）

線條較多時，深入描繪設定在最小限度，呈現出乾淨俐落。逼近者抬起腳的後腳跟一旦朝正上方，就會變得很有男子氣概。

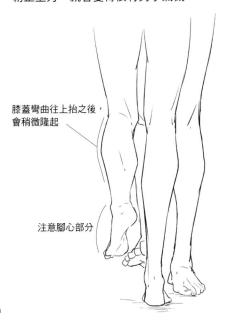

膝蓋彎曲往上抬之後，
會稍微隆起

注意腳心部分

逼近（側面）

被逼近者會因為重心不穩而抬起單腳。這個時候，重心會落在左腳的後腳跟上面。逼近者的重心往對手側靠過去的同時，重心基本上就在右腳。

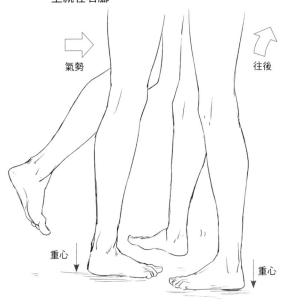

氣勢

往後

重心

重心

輕踢左腳（前面）

輕踢小腿肚下方的部位。由於是藉由另一隻腳來取得平衡，因此支撐兩人的腳趾都緊密地踩在地上。

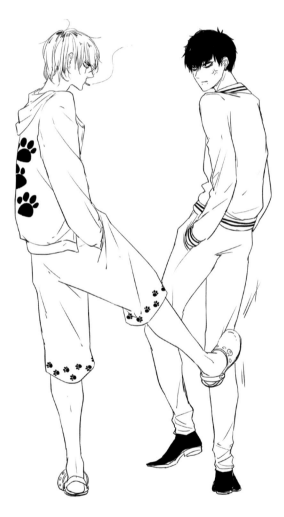

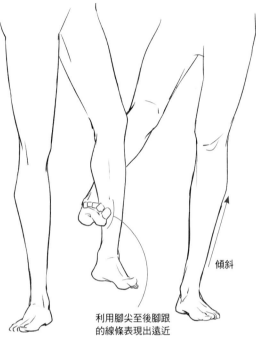

傾斜

利用腳尖至後腳跟的線條表現出遠近

輕踢右腳（後面）

支撐著踢人者的重心的腳後跟，為了保持身體的平衡而稍微朝向內側。被踢者的腳後跟則呈現筆直。

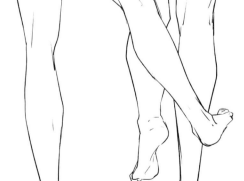

因為抬起單腳，所以身體傾斜以取得平衡

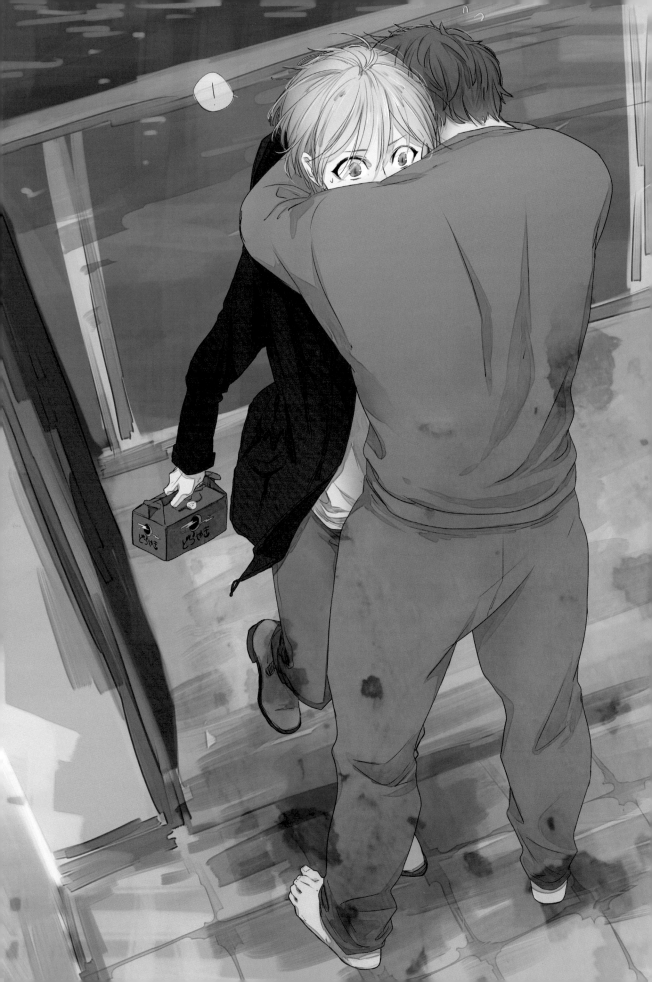

② 擁抱

充滿對對方的愛意時，手會不自覺地想碰觸對方的身體。傾注情感，描繪出由愛情而起的擁抱等動作吧！

── Story ──

同居中的兩個人。雖然受方在吵架之後跑了出去，然而事後若無其事地回家來。一看到受方，攻方馬上不假思索地緊抱對方。受方的手則提著攻方最愛吃的點心。

手

重點在
114頁 ▶

腳

重點在
118頁 ▶

手的繪製方法　Check Point

●上色重點

室內光亮和戶外陰暗所形成的明暗對比是
主要重點。受方站在大門外面。他的頭部
周圍和背後，要採用比攻方略暗沉的色彩。

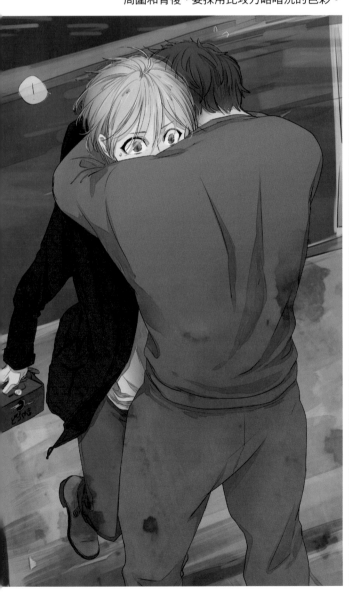

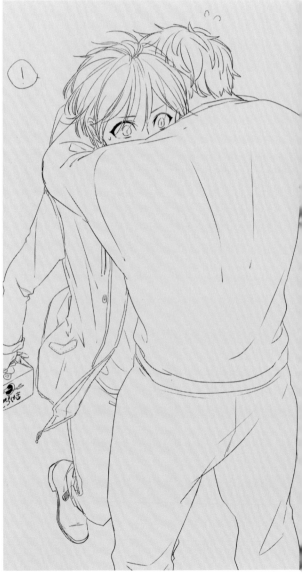

● 繪製重點

與其觸摸對方，不如以拉近身旁的形象來
繪製。肩膀至手肘的遠近效果，只要先決
定好關節的位置，就沒問題了。

從其他角度確認！

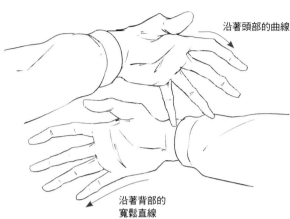

沿著頭部的曲線

沿著背部的
寬鬆直線

攻方檢視自己的手

注意接觸部位的形狀。如果觸摸的部位是頭部，手指的內側就要略呈現圓形（左手）。如果是背部，因為呈現平坦，所以手指要稍微筆直地伸展，構成平坦的形狀（右手）。

從受方的後面檢視

肩膀和手肘的位置都很重要。如果沒有適當地畫好此處，就會破壞掉整體的協調。繪製受方之後，再以環抱對方的形狀來繪製攻方的手臂。

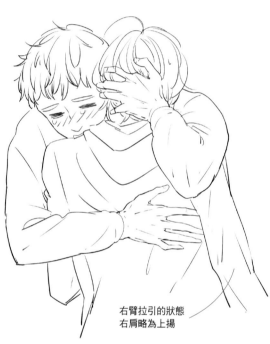

右臂拉引的狀態
右肩略為上揚

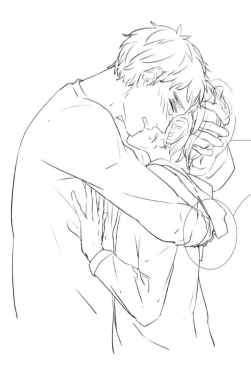

利用手指的角度
表現施力的強度

因為手臂和衣服的關係，
幾乎看不到手背

從側面檢視

就像攻方的右手那樣迂迴到另一側的手臂，只要清楚畫出手肘的位置，便會顯得立體化。手的部分不需要畫得太過仔細。這個角度也要先繪製被擁抱者，之後再配合對方來繪製，會比較容易。

手的模式 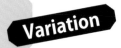Variation

環抱頸部（側面）

身高大致相同或較矮的對方。以往前撲的方式抱住頸部。只要描繪成搭在對方的肩膀上，就可以提高緊密度。兩人之間的氛圍，取決於頸部的角度。

施力點落在食指和中指

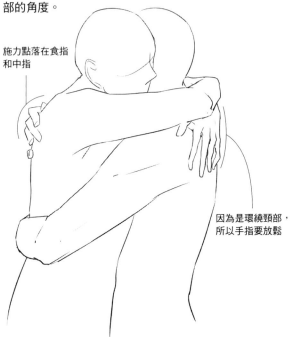

因為是環繞頸部，所以手指要放鬆

環抱頸部（後面）

一邊思考肩膀的位置，一邊描繪手臂擺放在肩上的狀態。環繞的右臂手肘，只要適當地畫出位置，就可以確實地看出手臂的動作。

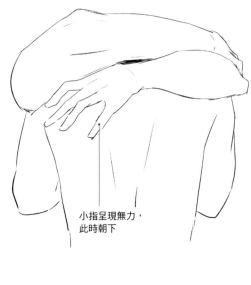

小指呈現無力，此時朝下

環抱身體

手肘和對手的身體之間一旦沒有縫隙，緊密度就會上升。上方的右手放鬆，下方的手臂則呈現環繞的狀態。

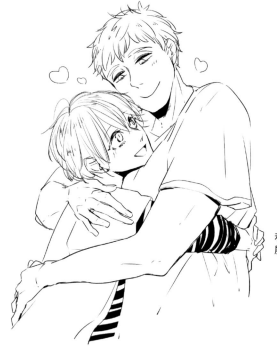

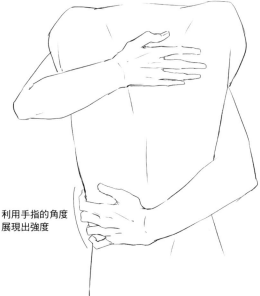

利用手指的角度展現出強度

雙臂懸掛般地摟抱

位在另一側（後方）的手以陰影方式繪製，或是稍微畫個樣子即可。這樣一來，就不會和外側的手臂混在一起，顯得更加清楚。

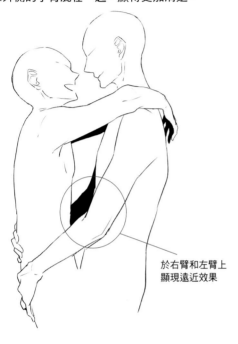

於右臂和左臂上顯現遠近效果

從後面摟抱

如果手指畫出放鬆的感覺，就能營造出平靜纏綿的氛圍。只要將摟抱中的左手置於右手腕上面，就能呈現出依靠的感覺。

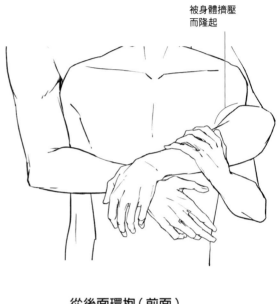

被身體擠壓而隆起

從後面環抱（斜側面）

在意識到即將觸摸的手勢上。受方輕柔地把手搭在上方。不需要描繪得太過仔細，只要採用最小限度的線條，就能更容易呈現。

從後面環抱（前面）

決定好肩膀和手腕的位置之後，再找出手肘的位置來深入描繪。希望表現出施加力道的手時，就要把拇指的根部打開。

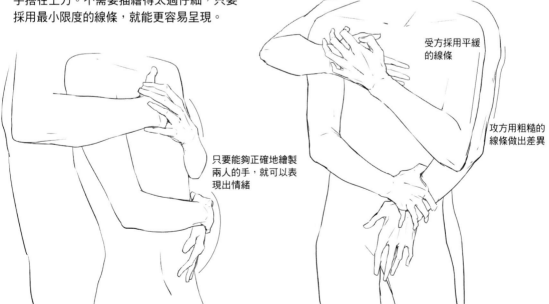

只要能夠正確地繪製兩人的手，就可以表現出情緒

受方採用平緩的線條

攻方用粗糙的線條做出差異

腳的繪製方法 Check Point

●上色重點

運動衫是柔軟且厚實的材質。畫皺摺的時候，要大膽且粗曠。另外，這張插畫要表現出攻方的悲傷與不安感，所以要讓陰影滲透來著色。

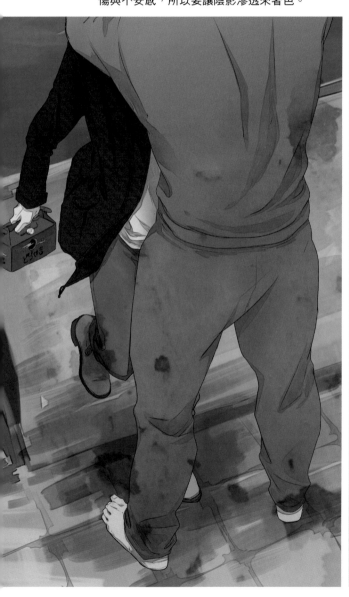

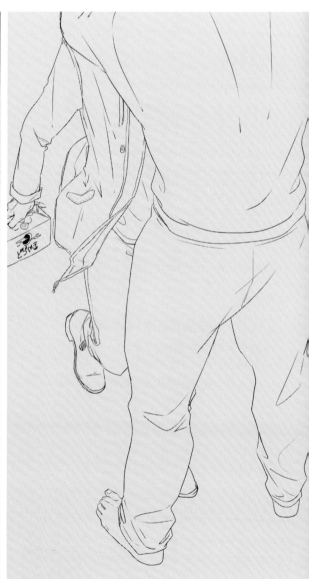

● 繪製重點

為了把對方拉近身旁，緊抱著對方的攻方得要平穩站立著。因為帶有俯瞰的遠近效果，所以要從大腿開始依序決定膝蓋、腳背的位置之後，再開始進行繪製，以避免破壞整體的協調。

從其他角度確認！

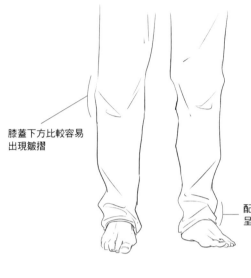

從前面檢視攻方

運動衫等較寬鬆的衣服，只要粗略描繪，不用在意腳部的凹凸，就可以顯得真實。另外，當腳踝沒有束口、穿著寬鬆褲子時，下擺會在腳背上積壓。

膝蓋下方比較容易出現皺摺

配合腳背的形狀呈現出三角形

從前面檢視受方

褲管塞進靴子裡的造型。靴子上面的皺摺只要多畫一些，就能更像個樣子。腳部是僅次於衣服，展現出人物性格的部分。因此，最好依照人物的性格進行繪製。

大腿部分也容易產生皺摺

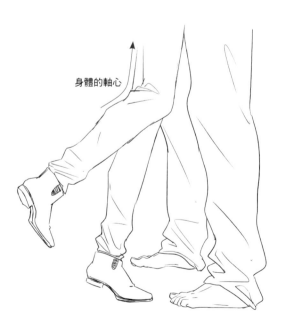

身體的軸心

從側面檢視

受方突然被往前拉近的形狀。抬起單腳，重心靠向對方。常穿的運動衫或休閒褲，通常都會形成膝蓋的形狀。只要用線條加以描繪，就能更顯真實。

腳的模式 Variation

面對面擁抱

在一般狀態下面對面擁抱的形狀。擁有主導權的一方堅實地站立。受方的腳只要彎曲，就能表現出更自然的氛圍。

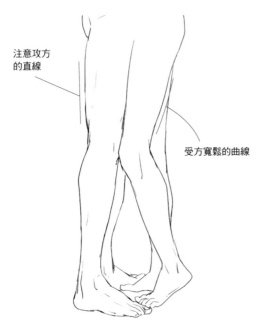

注意攻方的直線

受方寬鬆的曲線

從後面擁抱

來自後方的擁抱時，受方的重心會有些許曖昧。被強力緊抱時，受方的腳尖會朝向與攻方相同的方向。

有時也會把重心倚靠在攻方

飛撲擁抱

支撐飛撲過來者的一方為了讓自己穩定下來，彎曲膝蓋並降低腰部的位置。飛撲過來者的身高如果較低，則會呈現出翹腳的形狀。

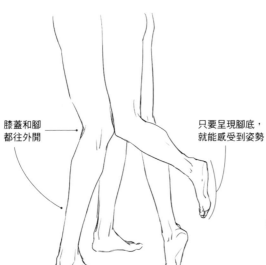

膝蓋和腳都往外開

只要呈現腳底，就能感受到姿勢

彎腰擁抱

即便是跪姿擁抱的形狀，擁有主導權者也要堅實地挺立。做成主導權者取得平衡的構圖。受方的腳呈現放鬆。

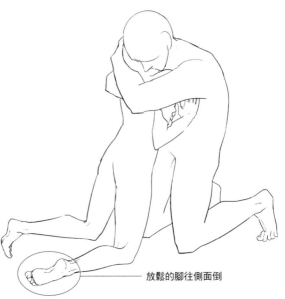

放鬆的腳往側面倒

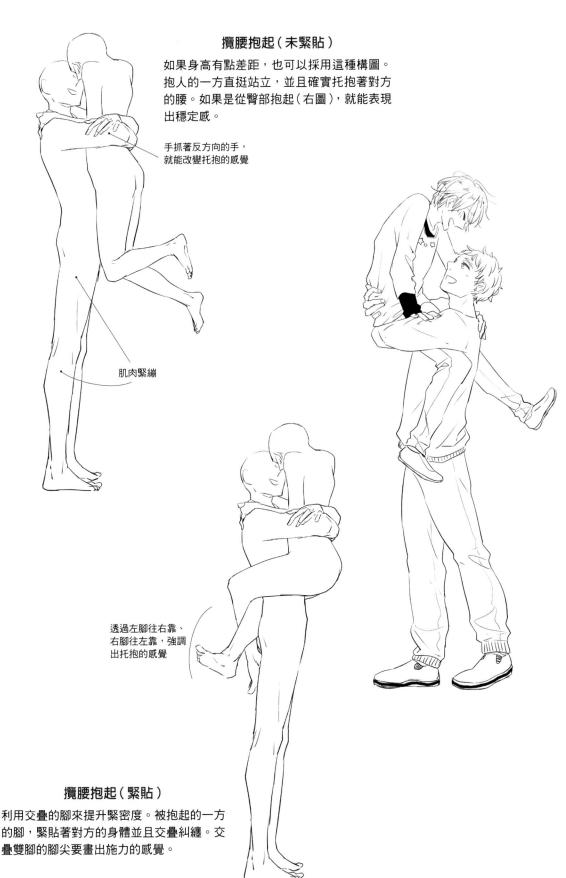

攬腰抱起（未緊貼）

如果身高有點差距，也可以採用這種構圖。
抱人的一方直挺站立，並且確實托抱著對方
的腰。如果是從臀部抱起（右圖），就能表現
出穩定感。

手抓著反方向的手，
就能改變托抱的感覺

肌肉緊繃

透過左腳往右靠、
右腳往左靠，強調
出托抱的感覺

攬腰抱起（緊貼）

利用交疊的腳來提升緊密度。被抱起的一方
的腳，緊貼著對方的身體並且交疊糾纏。交
疊雙腳的腳尖要畫出施力的感覺。

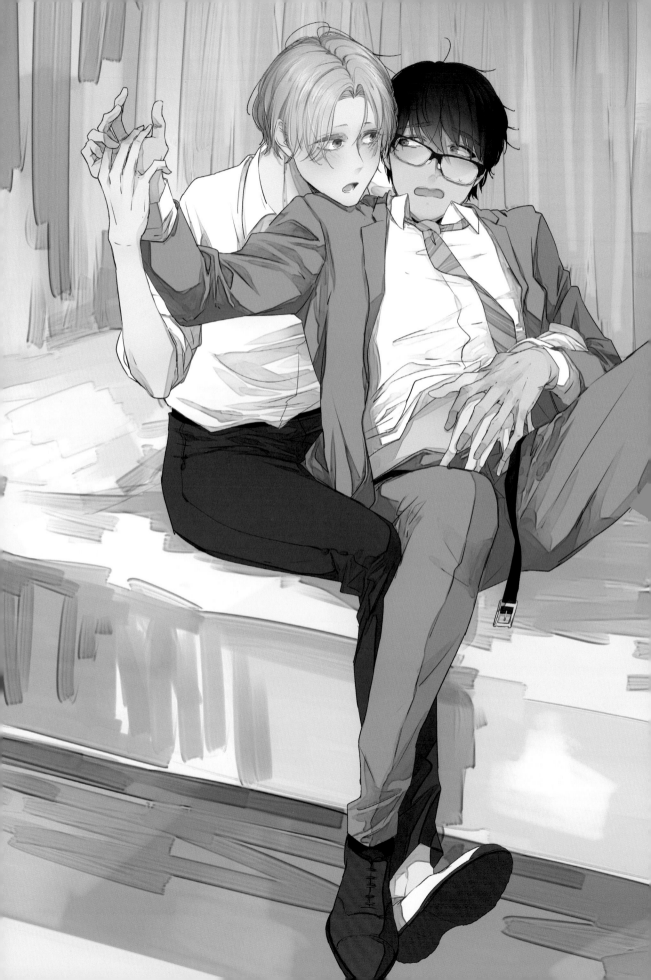

③

性交

身體互相交纏，彼此合而為一的兩人。正因為這種情況的姿勢多半都不是很自然，所以最好確實地掌握住身體重心及肢體配置。

— Story —

身為老師的受方，都已經到了這個時候，還是滿嘴藉口。身為學生的攻方，不拘禮節地糾纏著受方的手腳。腳勾住受方的腳，手指掀開衣服。兩個人的體溫逐漸隨著熱情升高。

手
重點在 **124** 頁 ▶

腳
重點在 **128** 頁 ▶

手的繪製方法 Check Point

●上色重點

手背的肌腱部分，只要利用上色來降低陰影部分的色調，就可以呈現出比線描更柔和的印象。希望表現出縱深的部分，則要強調明暗的差異。

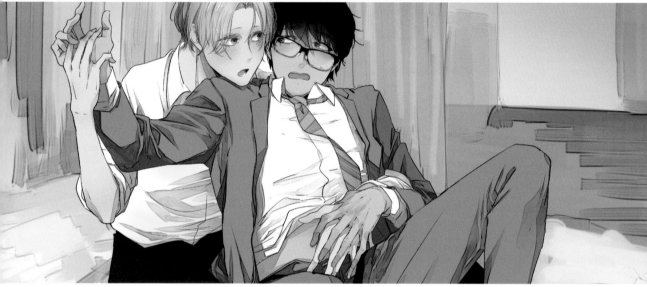

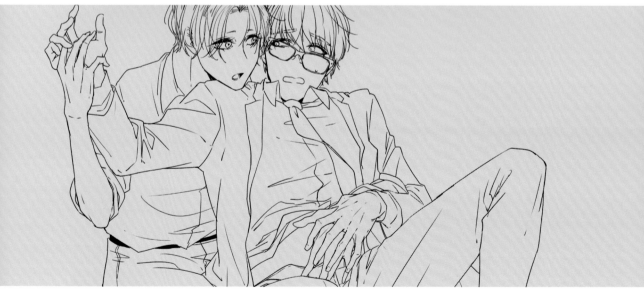

● 繪製重點

就算有著可愛的外表，但只要畫出有稜有角的手，仍然可以表現出男子氣概。位在受方腹部的手，只要畫出如同沿著攻方的手指將受方的手指滑上的感覺，就能展現出嬌媚的印象。

從其他角度確認！

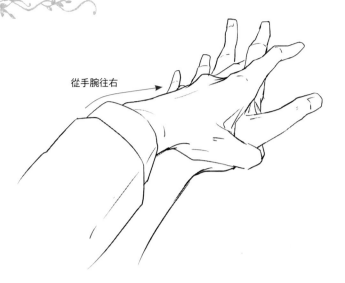

從手腕往右

從受方檢視左手

手腕略帶角度。如果是自然的狀態，要注意到略為朝向身體側（內側）彎曲。在製作範例中，伸展的指尖試圖抓住對方的手。這時候，從手腕到指尖產生如同在手掌上彎曲般的曲線。

從攻方檢視右手

手指交握，雙手交纏的構圖。稍微施力推壓。因此，手指也會呈現出些許不自然的角度。朝向各種方向的指尖，只要利用不同的指甲形狀加以區別即可。

手腕極端彎曲，承受住力道

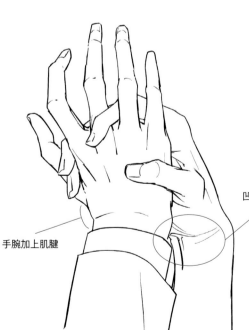

凹陷部分的皺摺

手腕加上肌腱

從攻方的後面檢視右手

只要彎曲攻方的拇指，手掌的肌腱和肌肉就會產生變化。尤其是拇指凹陷部分的皺摺，只要清楚繪製，就能呈現出真實感。另外，在這個角度下，手掌側的手腕肌腱也會浮起。

手的模式 Variation

環抱頸部親吻

環抱頸部的手臂一旦從側面檢視，粗細較為平均，不容易表現出縱深。只要明確地畫出手肘位置，刻意表現出突出部位即可。

用左手抓著床單

受方的手時而抓著床單或枕頭，時而捂著嘴巴，表現出臣服於攻方的豐富表情。依照人物或是狀況，描繪出細膩的動作吧！

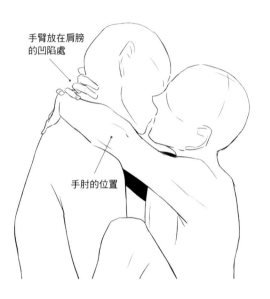

手臂放在肩膀的凹陷處

手肘的位置

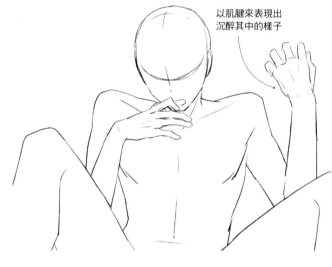

以肌腱來表現出沉醉其中的樣子

仰躺

力道若有似無的手，呈現出趨近於握拳的形狀。注意身體被攻方攻占的部分，讓腰部至手部之間的身體彎成弓狀。

彎曲全身

趴臥

來自後方強烈撼動，宛如崩潰一般。靠著手臂取得身體平衡的狀態。為了承受住動作，端起肩膀，施力於手。

左肩抬高

從後面抓住上臂（趴姿）

上臂一旦被抓住，就不容易掙脫開來。雖然受方的半身都倚靠在攻方，但是仍要靠單手維持身體平衡，所以右臂會稍微施力。

以這個角度取得平衡

從後面抓住上臂（站姿）

活用受方的手部表情之體位。被抓住的手臂懸在半空中搖晃的表情很有魅力。將受方拉近的攻方手部也相當性感。

溫柔地包覆略大半圓的感覺

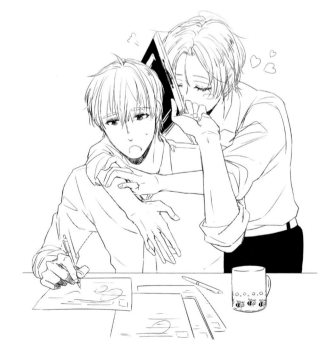

從後面強抱肩膀

在過程中用盡全身肌肉的力氣。承受愛撫的那一方虛脫無力，完全無法撐起自己的身體。受方的重心朝對方偏倚。

身體往後靠

腳的繪製方法 Check Point

●上色重點

皮鞋、室內鞋、襪子，其各自的形狀、硬度都不相同，所以要適切地改變上色的質感和輪廓，藉此增添強弱感。

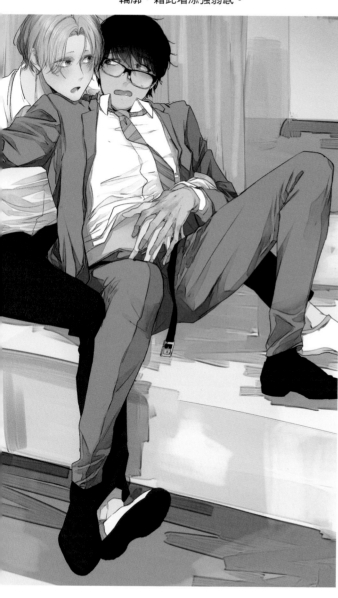

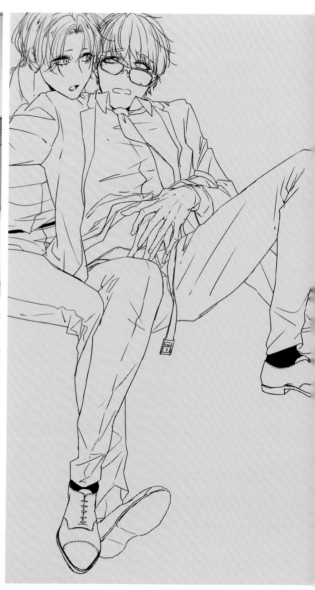

● 繪製重點

和手一樣，腳的尺寸如果大一點，就能營造出雄偉的形象。另外，在這種狀況下，要是諸如西裝般硬挺的衣服也充分地加入皺褶，就能表現出非平日般的緊張感。

從其他角度確認！

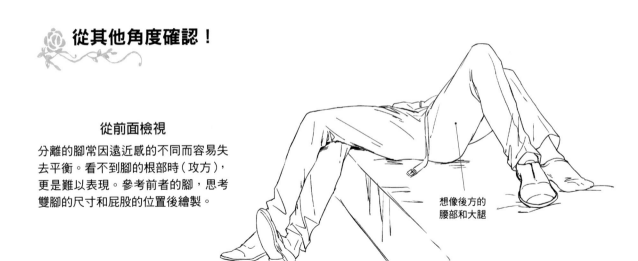

從前面檢視

分離的腳常因遠近感的不同而容易失去平衡。看不到腳的根部時（攻方），更是難以表現。參考前者的腳，思考雙腳的尺寸和屁股的位置後繪製。

想像後方的
腰部和大腿

從後面檢視

從後方檢視的構圖，只要能夠完美畫出腳後跟的形狀，就能提高插畫的完成度。像右腳那樣立起腳尖時，則畫出從上方俯視腳背的形狀。如果是像左腳那樣從正後方檢視時，則假想腳後跟的另一側存有腳尖來繪製。肌腱的部分也不要忘記深入描繪。

畫出肌腱

畫出肌腱

從左側面檢視

腳底小指側的肌肉厚度比拇指側薄。從側面檢視時，會呈現出接近直線的線條。另外，從正側面檢視的構圖，雖然容易掌握到形狀，不過遠近效果卻容易混亂。繪製的時候，要注意個別的腳和膝蓋等的位置。

皮鞋的底部有凹凸形狀

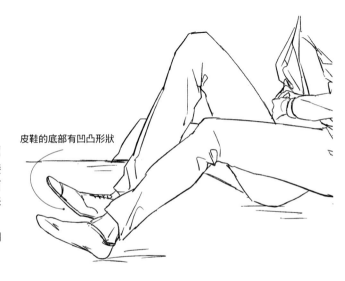

腳的模式 **Variation**

正常體位（上方）

一旦從腳踝將指尖往前伸展，就會顯現緊張感。相反地，如果是維持角度的狀態，則能營造出放鬆的氣氛。腳指也可以採用略微圓弧的形狀。

正常體位（側面）

男性的臀部不可以畫得太過豐潤。其他的部位也要採用比較剛毅的線條。另外，因為是插入中的關係，所以要採取確實撐起受方身體的固定姿勢。

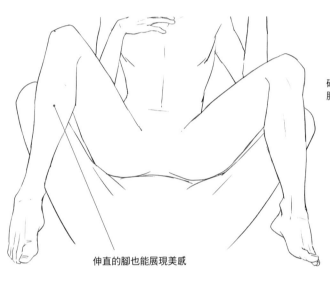

伸直的腳也能展現美感

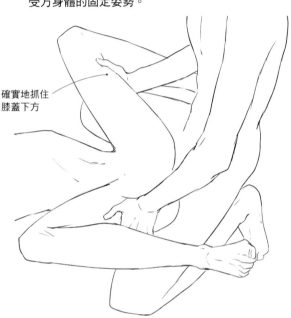

確實地抓住膝蓋下方

後背體位

按壓腰部的手，宛如從手掌中心往下施力一般。另外，攻方的手繞到受方的身體前方，讓姿勢更穩定，或是大把抓住臀部的姿勢，也非常性感。

面對面體位

一般來說，受方應該是採用背對坐的姿勢。攻方會從側面抓住受方的腰，或是從下方抓住受方的臀部，藉此讓彼此的姿勢更加穩定。

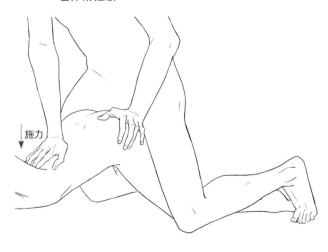

施力

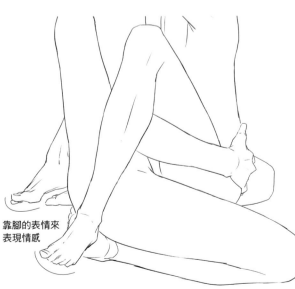

靠腳的表情來表現情感

站立式後背體位（剛插入）

一旦在攻方本位上畫出強硬壓迫受方的形象，就能凸顯出進攻態勢。受方以墊腳尖的方式等來表現出努力迎合的感覺。

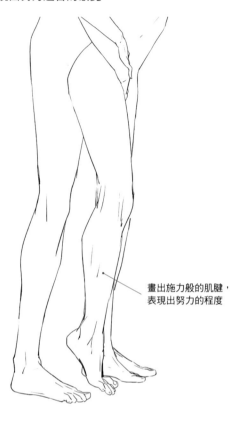

畫出施力般的肌腱，表現出努力的程度

站立式後背體位（插入中）

其實採用站立式後背體位時，彼此之間會有一些距離。因為要緊貼上下半身，所以受方會呈現出臀部突出的形狀。攻方則會略微往後仰。

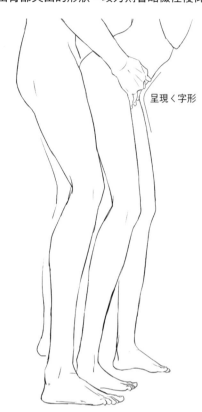

呈現く字形

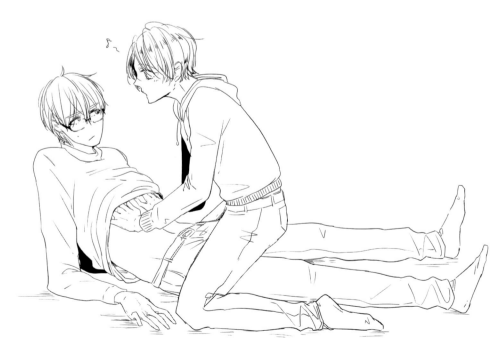

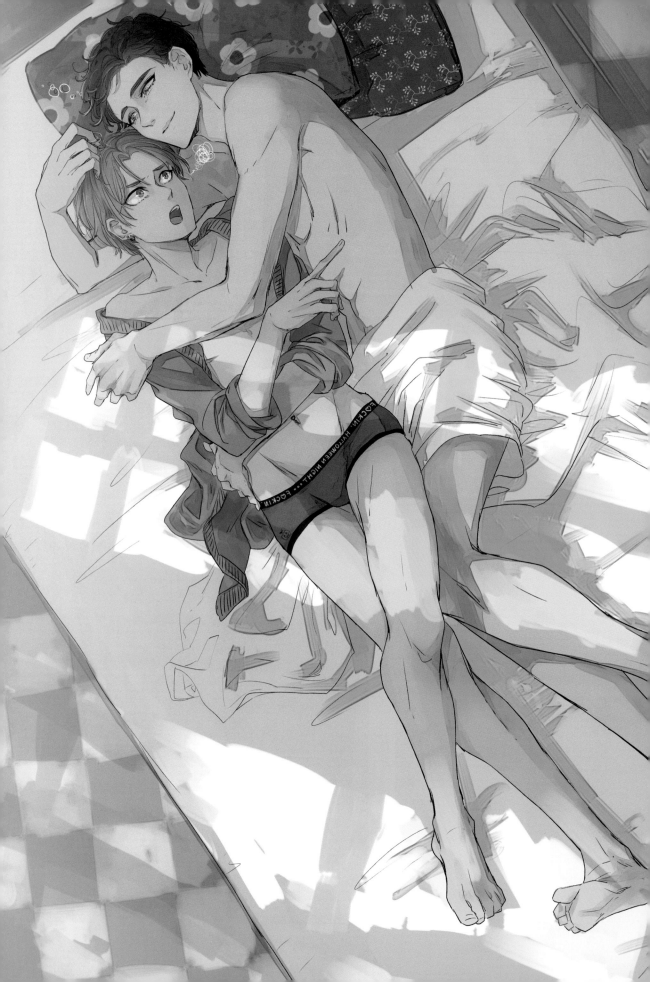

④

臂枕

恩愛纏綿之後，就是懶散、柔和的悠閒時間。交疊、合而為一的手腳。勾勒出兩人水乳交融的情感，以及充滿愛情的動作。

── Story ──

受方因攻方的動作過分粗暴而憤怒。不過，受方並沒有逃離攻方的臂腕，或許那只是一種另類的撒嬌方式。肯定是因為害羞而憤怒吧！攻方一邊道歉一邊梳理著受方的頭髮。最後受方進入甜美的夢鄉中。

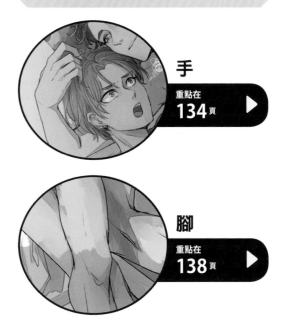

手

重點在
134頁 ▶

腳

重點在
138頁 ▶

手的繪製方法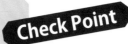

●上色重點

兩個人的身體緊貼時，被夾在期間的臂枕部分，只要沒有光線從正上方照射，就會形成陰影。透過陰暗色彩的上色，也能表現出立體感。

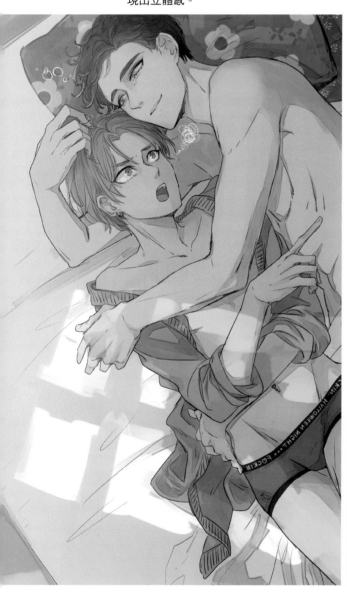

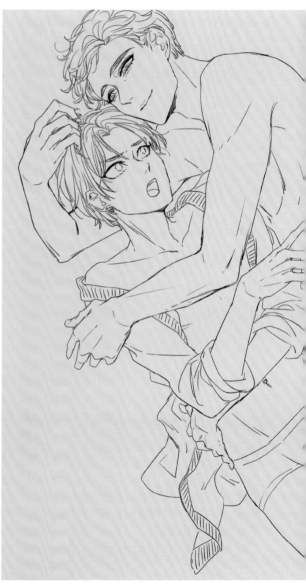

● 繪製重點

當作臂枕的手的手指不能太過彎曲。藉此就能呈現出放鬆感，以及溫柔的印象。受方的頭部壓著上臂，所以身體會相當緊貼。

從其他角度確認！

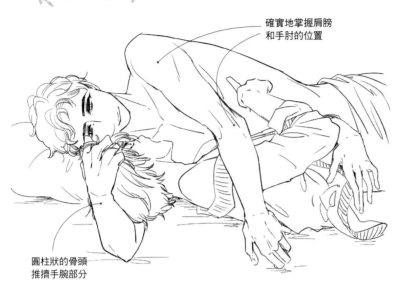

確實地掌握肩膀和手肘的位置

圓柱狀的骨頭推擠手腕部分

從受方的側面檢視

採用宛如被手臂包覆般的構圖時，手腕的角度會變得和緩。此時，描繪手腕的皺摺時，不要忘記讓手腕和手臂呈現圓柱形狀。要採用立體性的曲線。

從攻方的後面檢視

環抱著受方的手臂，繪製時要注意到對方的體格、身體方向。手臂整體並沒有完全緊貼。只要考量手臂接觸到身體的哪個部分即可。一邊思考整體的協調性，一邊畫出立體感吧！

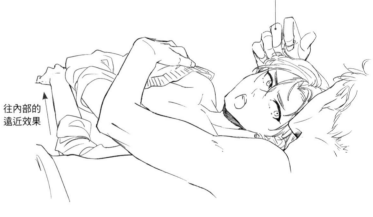

往內部的遠近效果

從日常生活開始觀察放鬆的手

從上方俯視，也能清楚表現出兩人的距離感

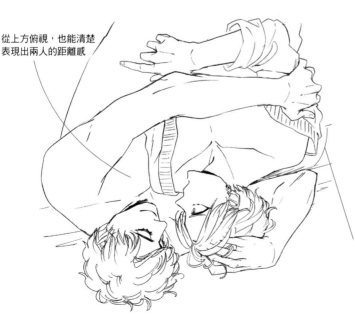

從頭上俯視

一旦在手接觸到的頭髮或衣服上確實地賦予動作，就能表現出「觸摸中」的感覺。頭髮只要考量到重力、生長的方向和髮流，就可以顯得自然。

藉由敞開的衣服，表現出柔美的肩膀

手的模式 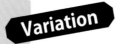 Variation

面對面的臂枕（從上方）

被當作臂枕那一方的內側手臂會被遮住。就算沒有被完全遮住，多半也會呈現出不自然擠壓的形狀，所以不需要多加描繪，除非真的有必要。

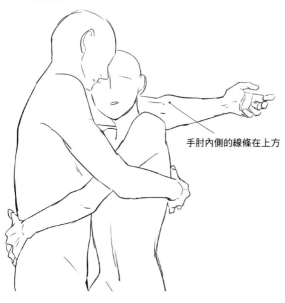

手肘內側的線條在上方

面對面的臂枕（側面）

如果是有枕頭的情況，就要依照枕頭的厚度改變頭部的位置。以製作範例的情況來說，做成臂枕的那一側是把頭部放在枕頭上，頸部的角度會較為和緩。

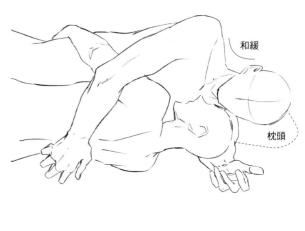

和緩

枕頭

側身的臂枕（從上方）

手放鬆的形狀並非呈現筆直伸展，而是呈現略微和緩的彎曲。另外，希望讓兩人更加緊密的時候，只要讓受方的肩膀稍微往下即可。

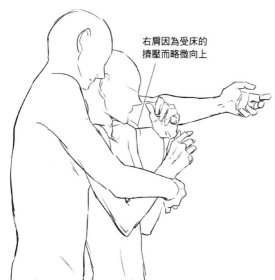

右肩因為受床的擠壓而略微向上

側身的臂枕（側面）

對方完全陷入手臂之中的形狀。只要沿著臂枕者的身體線條那樣來繪製對方的身體，就能夠更容易進行。

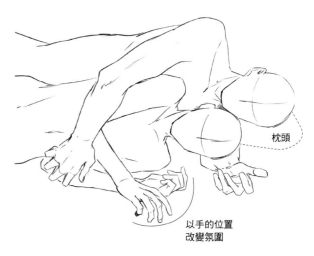

枕頭

以手的位置改變氛圍

回眸感覺的臂枕

做出臂枕姿勢的時候，就算枕著臂枕的人可以挪動，做出臂枕的人仍舊無法改變姿勢。要以符合引導者的姿勢形狀去描繪。

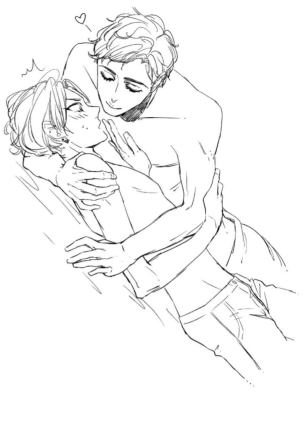

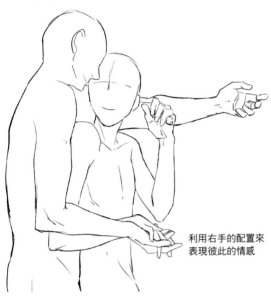

利用右手的配置來表現彼此的情感

朝上的臂枕（從上方）

搭在胸前的手，輕柔地用手掌觸碰著對方。另外，採用這種構圖時，做出臂枕的人的身體也不會完全面向正上方，所以要多加注意！

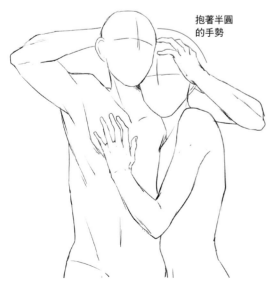

抱著半圓的手勢

朝上的臂枕（側面）

撫摸著頭的手，以及墊在自己頭部的手等部位，隨著手臂的扭轉而展現出立體性動作的構圖。要仔細表現出手肘的位置、形狀。

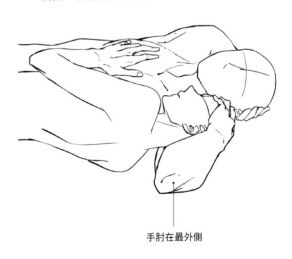

手肘在最外側

腳的繪製方法 Check Point

●上色重點

思考縱深的同時，外側塗上明亮色彩，內側
則塗上陰暗色彩。另外，橫躺放鬆的腳呈現
平坦。要避免畫出太多的肌肉線條和陰影。

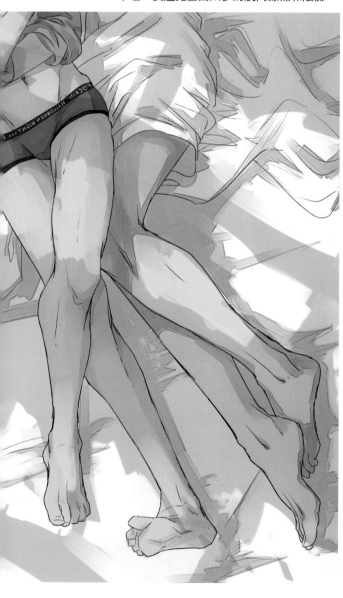

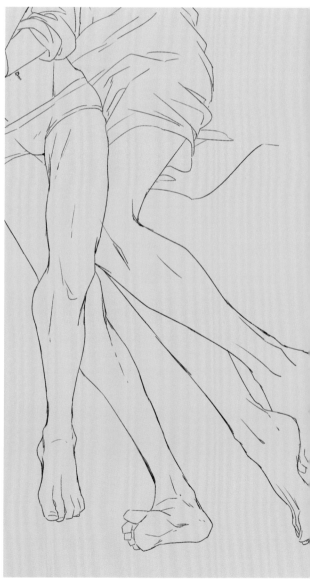

● 繪製重點

腳部糾纏交疊的插畫往往會使遠近效果混亂。
因此，要避免先單獨畫任一方。一邊觀察對方
的膝蓋位置和長度，一邊檢視整張構圖的協調
性吧！

從其他角度確認！

從側面檢視受方

躺臥的腳要仔細畫出腳底板的形狀。這樣一來，比較容易呈現出立體感。另外，腳踝呈現出些許角度。就算是平躺的姿勢，腳尖也不可以過度伸展。

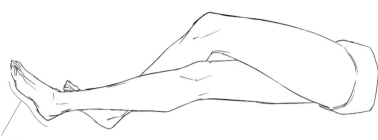

拇指側面的凹凸相當重要

明確的膝蓋角度和位置

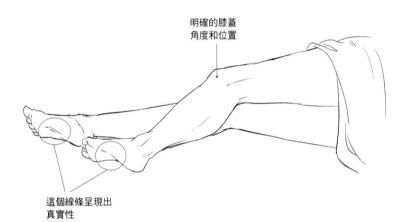

從後面檢視攻方

從小指側檢視的腳掌，呈現出從膝蓋高度往下延伸的形狀。最好繪製出略微立體彎折的感覺。平躺的腳底會因為胖瘦的關係，在垂直方向加上皺摺。

這個線條呈現出真實性

從頭部上方檢視

雙腳交叉靠向內側的時候，出現在大腿內側的肌肉線條相當重要。只要畫出這個線條，就可以改變腳根部的角度，展現出扭轉般的感覺。讓大腿顯得更肉感。

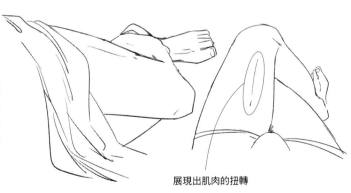

展現出肌肉的扭轉

腳的模式 **Variation**

※下列全是在床上平躺的製作範例。

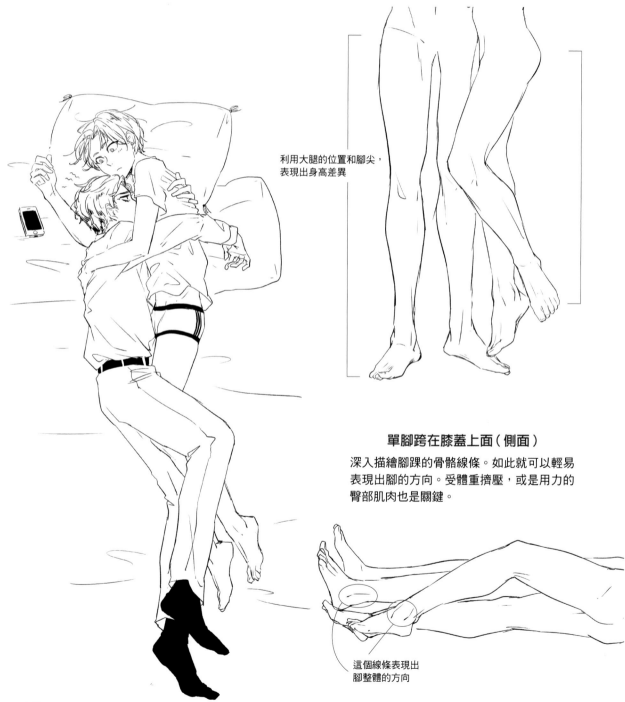

單腳跨在膝蓋上面（從上方）

只要稍加觀察，就可以知道腳尖的角度相當自由。依照想營造的場景，試著回想一下自己躺臥時哪種姿勢最輕鬆，就不難描繪了。

利用大腿的位置和腳尖，
表現出身高差異

單腳跨在膝蓋上面（側面）

深入描繪腳踝的骨骼線條。如此就可以輕易表現出腳的方向。受體重擠壓，或是用力的臀部肌肉也是關鍵。

這個線條表現出
腳整體的方向

面對面跨上膝蓋（從上方）

橫躺時，腳懸在半空中的情況格外地多。以躺在床上的情況去假設，一邊思考哪裡會接觸到床，一邊進行描繪。

朝向同一方向（從上方）

腳踝的骨骼線條會因為腳的內側或外側而改變形狀。視線移往腳部的構圖，最好深入描繪腳踝和膝蓋等細節部分。

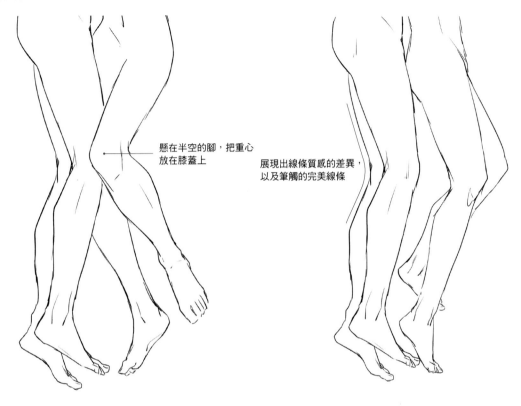

懸在半空的腳，把重心放在膝蓋上

展現出線條質感的差異，以及筆觸的完美線條

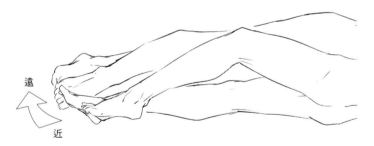

遠

近

面對面跨上膝蓋（側面）

繪製的時候，要注意到兩個人都是躺下的情況，同時也要考量到身體與地板之間的遠近，注意不要讓位置錯亂。另外，如果是床的話，身體多少會下陷一些。

朝向同一方向（側面）

因為面朝同一方向，所以要注意遠近關係，避免搞不清楚哪隻腳位在前面。腳的交叉或是上下的位置關係也不要忘記。

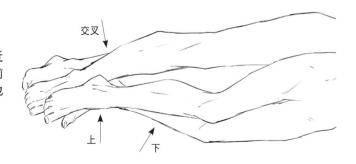

交叉

上　下

纖細手腳的繪製方法

描繪男性的纖細身體時，容易在某處展現女性化的氛圍。
學習兩種纖細的畫法，確實地靈活運用吧！

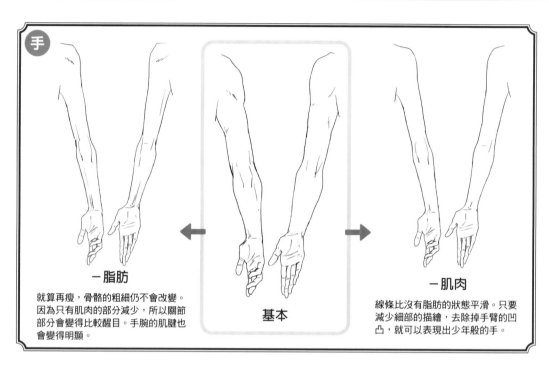

手

－脂肪

就算再瘦，骨骼的粗細仍不會改變。
因為只有肌肉的部分減少，所以關節
部分會變得比較醒目。手腕的肌腱也
會變得明顯。

基本

－肌肉

線條比沒有脂肪的狀態平滑。只要
減少細部的描繪，去除掉手臂的凹
凸，就可以表現出少年般的手。

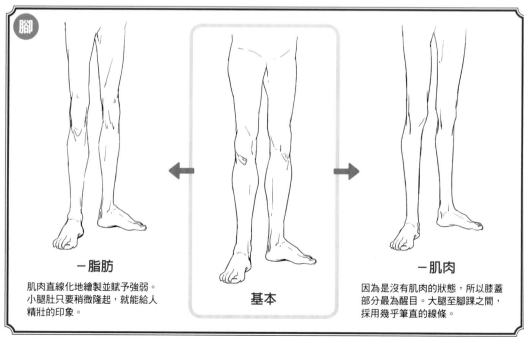

腳

－脂肪

肌肉直線化地繪製並賦予強弱。
小腿肚只要稍微隆起，就能給人
精壯的印象。

基本

－肌肉

因為是沒有肌肉的狀態，所以膝蓋
部分最為醒目。大腿至腳踝之間，
採用幾乎筆直的線條。

S h i k i i c h i I t o

式市 維都

HP	http://radian.verse.jp/
twitter	@T_radis

插畫家兼某遊戲公司員工。在公司擔任美術設計一職。喜歡略帶陰沉、悲慘、瘋狂感的作品。另外,喜歡植物和生鏽的鐵,或是機械的組合。擅長描繪幻想世界,對於服裝或小配件、背景的細部描繪最樂在其中。他的作品總是蘊含著某種靜謐的氛圍,同時還醞釀著略帶肉感的性感。負責本書的「基礎」和第1章。

comment	這次繪製的內容是我很少描繪的主題和場景,所以感覺相當新鮮。希望今後也能充分地運用這次的經驗。謝謝大家!

插畫家介紹

S h i s h i h i m e

獅子姬

pixiv ID	9912439
twitter	@sisihime_chan

漫畫家兼插畫家。在商業雜誌有連載作品,同時也有同人活動。另外,也有從事動畫作品相關的設計業務等工作。最喜歡「讓可愛的女孩,穿著可愛的衣服」。總是以「第一眼的印象」和「人物的視線」去繪製插畫。作品的最大特徵是充滿魅力的眼睛和艷麗的色彩。負責本書的第2章至第3章、專欄部分。

comment	這次的經驗讓我學習到許多。不管怎麼說,描繪形形色色的男子,真的是件非常快樂的事情!非常感謝和我討論想法,以及幫助我設計的朋友。非常感謝你們!

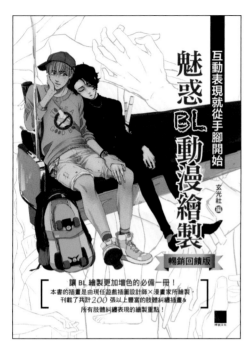

互動表現就從手腳開始

魅惑 BL 動漫繪製

玄光社 編

暢銷回饋版

讀 BL 繪製更加增色的必備一冊！
本書的插畫是由現任遊戲插圖設計師×漫畫家所繪製，
刊載了共計 200 張以上豐富的肢體糾纏插畫 &
所有肢體糾纏表現的繪製重點！

本書如有破損或裝訂錯誤，請寄回本公司更換

作　　者：玄光社
譯　　者：羅淑慧
企劃主編：宋欣政
編　　輯：賴彥穎

董 事 長：陳來勝
總 經 理：陳錦輝

出　　版：博碩文化股份有限公司
地　　址：221 新北市汐止區新台五路一段 112 號 10 樓 A 棟
　　　　　電話 (02) 2696-2869　傳真 (02) 2696-2867

發　　行：博碩文化股份有限公司
郵撥帳號：17484299
戶　　名：博碩文化股份有限公司
博碩網站：http://www.drmaster.com.tw
讀者服務信箱：dr26962869@gmail.com.tw
訂購服務專線：(02) 2696-2869 分機 238、519
（週一至週五 09:30 ～ 12:00；13:30 ～ 17:00）

版　　次：2022 年 1 月二版一刷

建議零售價：新台幣 380 元
I S B N：978-626-333-008-5
律師顧問：鳴權法律事務所 陳曉鳴

國家圖書館出版品預行編目資料

魅惑 BL 動漫繪製：互動表現就從手腳開始 / 玄光社
著；羅淑慧譯. -- 二版 . -- 新北市：博碩文化股份
有限公司, 2022.01
　面；　公分

ISBN 978-626-333-008-5 (平裝)

1.CST: 漫畫 2.CST: 人物畫 3.CST: 繪畫技法

947.41　　　　　　　　　　　　　110022473

Printed in Taiwan

歡迎團體訂購，另有優惠，請洽服務專線
博碩粉絲團 (02) 2696-2869 分機 238、519

商標聲明

有限擔保責任聲明

著作權聲明